DIETER APPELT

Mit einem Text
von Bernd Weyergraf

Centre National de la Photographie
Verlag Dirk Nishen

© 1989 für die Buchausgabe Verlag Dirk Nishen GmbH & Co KG
 Am Tempelhofer Berg 6, D-1000 Berlin 61
© 1989 für die Photographien Dieter Appelt
© 1989 für den Text Bernd Weyergraf
Printed in Germany. Alle Rechte vorbehalten.
Lithographiert in Triplex von O.R.T. Kirchner + Graser, D - Berlin
Gesetzt aus der Poppl Laudatio schmalmager von Nagel Fototype, D - Berlin
Gedruckt auf Scheufelen bws matt 150 g/m^2 von H. Heenemann, D - Berlin
Gebunden von Lüderitz & Bauer, D - Berlin
Allen Beteiligten dankt der Verlag

ISBN 3 88940 023 X

Inhalt

7 HUND, Gelantine Silber, Pos.-Neg., 140 x 220 mm, Minneapolis, 1989
9 o.T., aus der Sequenz SAN GIACOMO, Platinum, 240 x 300 mm, 1986
10 VENEDIG, aus der Sequenz EZRA POUND, Gelantine Silber, 240 x 300 mm, 1981
11 VENEDIG, aus der Sequenz EZRA POUND, Platinum, 170 x 280 mm, 1981
13 Stand, aus dem Film ABHÖRUNG DES WALDRANDES, 16 mm, Ton, Farbe, 12 Min., 1987, Gelantine Silber, 240 x 300 mm, 1987
14 LANDSCHAFT, aus der Sequenz SAN GIACOMO, Platinum, 240 x 300 mm, 1986
15 MEMBRANOBJEKT, aus der Sequenz ERINNERUNGSSPUR, Gelantine Silber, 300 x 400 mm, 1979
16 GLASRAUM, aus der Sequenz KOMPLEMENTÄRER RAUM, Platinum, 240 x 300 mm, 1986
17 o.T., Gelantine Silber, 130 x 180 mm, 1988
19 o.T., Doppelbild, Unikat, Gelantine Silber, 240 x 300 mm, 1988
20, 21 o.T., Platinum, 1988
23 EFEU, aus der Sequenz SAN GIACOMO, Gelantine Silber, 240 x 300 mm, 1986
24 SCHICHTUNG, aus der Sequenz ERINNERUNGSSPUR, Gelantine Silber, 300 x 400 mm, 1979/88
25 o.T., Neg., Landschaft, Platinum, 240 x 300 mm, 1988
26 DER FLECK AUF DEM SPIEGEL, DEN DER ATEMHAUCH SCHAFFT, Gelantine Silber, 300 x 400 mm, 1977
27 RAUM, aus der Sequenz EZRA POUND, Gelantine Silber, 300 x 400 mm, 1981
28, 29 HAND, aus der Sequenz DOUBLE TAKE, Gelantine Silber, 240 x 300 mm, 1984
30 UNTER DEM DORNENBUSCH, aus der Sequenz ERINNERUNGSSPUR, Gelantine Silber, 300 x 400 mm, 1979
31 Landschaft, Montage, Platinum, 155 x 210 mm, 1988
32 o.T., aus der Sequenz SORANO, Gelantine Silber, 300 x 400 mm, 1983
33 SCHATTEN, Platinum, 140 x 110 mm, 1988
34 o.T., Gelantine Silber, 300 x 400 mm, 1987
35 PHOTOGRAMM, Gelantine Silber, 170 x 200 mm, 1989
37 GLASRAUM, aus der Sequenz KOMPLEMENTÄRER RAUM, Platinum, 240 x 300 mm, 1986
38 o.T., aus der Sequenz PITIGLIANO, Gelantine Silber, 270 x 385 mm, 1986
40, 41 VENEDIG, aus der Sequenz EZRA POUND, Platinum, 240 x 300 mm, 1981
42 o.T., Gelantine Silber, 300 x 400 mm, 1988
43 SCHATTEN, Platinum, 1988
44, 45 o.T., Gelantine Silber, 300 x 400 mm, 1988
46 o.T., aus der Sequenz SAN GIACOMO, Platinum, 240 x 300 mm, 1986
47 GLASRAUM, aus der Sequenz KOMPLEMENTÄRER RAUM, Platinum, 240 x 300 mm, 1986
49 Doppelportrait, Platinum, 250 x 180 mm, 1987
50, 51, 53 SPIEGELRAUM, Neg., Unikat, 240 x 300 mm, 1988
54 o.T., aus der Sequenz SAN GIACOMO, Gelantine Silber, 120 x 170 mm, 1986
55 o.T., Platinum, 240 x 300 mm, 1987
56, 57 o.T., aus der Sequenz CANTO, 180 x 260 mm, 1987
58 o.T., aus der Sequenz CANTO, 180 x 260 mm, 1987
59 o.T., aus einem Portraittableau, 10 Teile, Gelantine Silber, je 500 x 600 mm, 1988
61 aus der Sequenz CARNAC, Gelantine Silber, 240 x 300 mm, 1981
62 Stand aus dem Film GANZ-GESICHT, 16 mm, stumm, s/w, 7 Min., 1983, Gelantine Silber, 240 x 300 mm, 1983

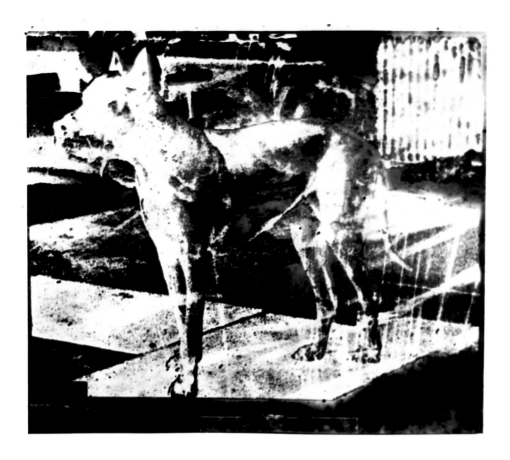

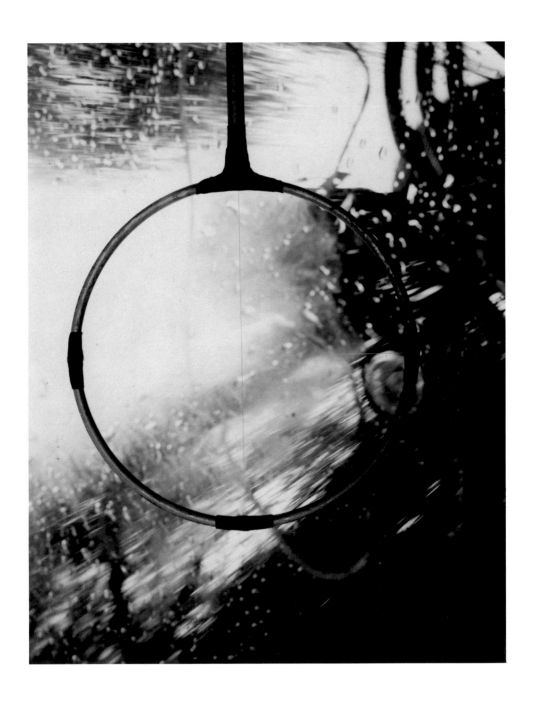

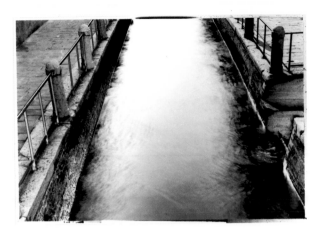

Der Schatten der Körper im Licht der Gedanken

In den neueren Arbeiten Dieter Appelts kehrt die Photographie zu sich
selber zurück. In ihnen zeigt sich mit aller Konsequenz eine Abkehr von
einem Abbilden des Bedeutungsvollen, des Ereignishaften, des insze-
nierten Augenblicks, überhaupt von einer unmittelbaren Gegenstands-
bezogenheit. Äußere vorgegebene Bildlichkeit tritt zurück zugunsten
eines Photographierens, das sich selber expliziert. Wir sehen eine Pho-
tographie, die wieder beginnt, ihre Möglichkeiten neu zu entdecken
und auszuloten, eine Photographie, die sich auf das besinnt, was einmal
schon vor ihrer Zeit als Programm und Aufgabe möglicher Welterkennt-
nis gefordert wurde, wenn es heißt, »daß uns eine ganz neue Reihe von
Erscheinungen aufgehen würde, wenn wir nicht mehr bloß ihr Äußeres
zu verändern ... vermöchten.« Sehen doch »auch die körperlichsten Din-
ge aus, als ob sie bereit wären, noch ganz andere Lebenszeichen von
sich zu geben als die jetzt bekannten.« Diese Sätze aus Schellings Ge-
sprächsfragment »Clara« scheinen mir mit der Intention dieses Werks
und der Haltung, in der es entsteht, in einem engen Zusammenhang zu
stehen.

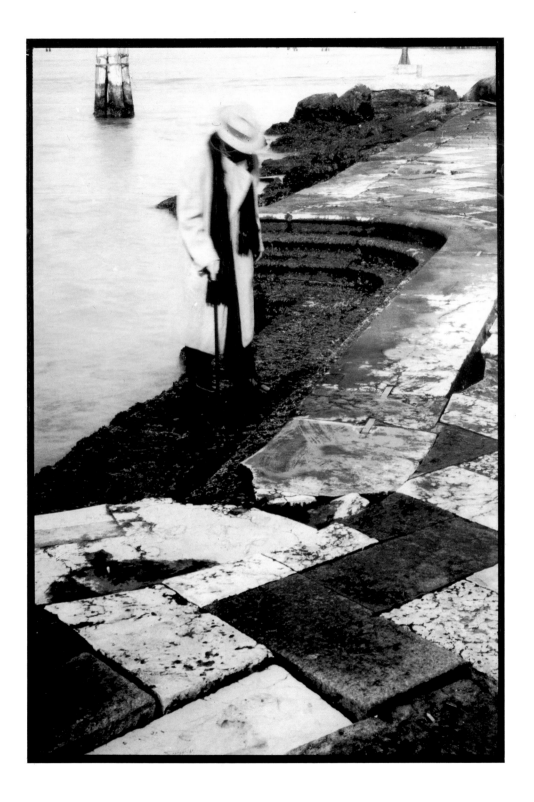

Die Frage ist, ob das geläufige Weltabbilden, wie perfekt auch immer es geschehe, der Idee einer Photographie noch entsprechen kann, die, recht verstanden, mehr sein müßte als nur ein Mittel für anderes, mehr selbst als ein registrierendes Instrument für etwas, das außerhalb ihrer selbst liegt. In einem noch eher dokumentarischen Verständnis hat sie dieser Künstler selber eine Zeitlang eingesetzt, als er sie zum Aufbewahrungsort vergänglicher Aktionen machte. Doch schon in den anschließenden ersten Bildern und Bildversuchen ist nicht mehr ganz auszumachen, was das Bild dem Gegenstand und was es der photographischen Prozedur verdankt. Es folgten Bilder, die in das Innere des photographischen Prozesses gleichsam zurückgenommen werden und dabei den Blick auf ihre Entstehungsbedingungen lenkten.

In dieser Entwicklung folgt auch dieses Werk wie alles, was erkennen, was sichtbar werden und nicht das Selbstverständliche noch einmal sein will, dem genetischen Gesetz der Moderne. Was dem temporär fortgeschrittenen, sich auf der Höhe der Zeit dünkenden Bewußtsein abgetan und überwunden erscheint, kann unter der Voraussetzung eben dieser seiner vermeintlichen Überholtheit in seiner verborgenen oder vernachlässigten technisch-ästhetischen Möglichkeitsfülle und Anwendungsqualität erkannt und freigesetzt werden. Was im historischen Entwicklungsfortgang und in technischer Evolution ins Hintertreffen und Stocken geriet, was auf der Strecke blieb, dem wendet sich zu, wer sich in einer Welt bequemer Nutzanwendungen noch nicht eingerichtet hat. Er träumt weiter den Traum verworfener Möglichkeiten. Indem er einer rückläufigen Bewegung nachgibt, entwickelt er eine Fähigkeit, von der Amiel in »Grains de mil« gesagt hat, daß sie »nur wenige Menschen kennen und fast niemand ausübt: sich stufenweise ohne Grenzen vereinfachen können; die dahingeschwundenen Formen des Bewußtseins und der Existenz tatsächlich nochmals durchleben ... bis zum elementaren Tier- oder sogar Pflanzenzustand hinuntersteigen ... sich durch eine stets zunehmende Vereinfachung in den Zustand des Keimlings, des Punktes, der latenten Existenz zurückführen; das heißt sich von Raum, Zeit, Körper und Leben befreien, indem man von Kreis zu Kreis bis in die Finsternis seines Ur-Wesens taucht und so, durch unendliche Metamorphosen, wieder seine eigene Entstehung empfindet ... höchstes Prinzip der Intelligenz, geistiges Jungsein auf Wunsch.«

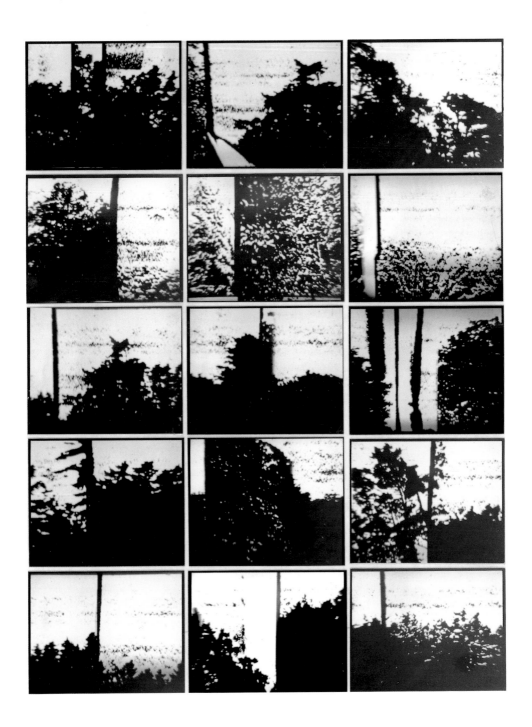

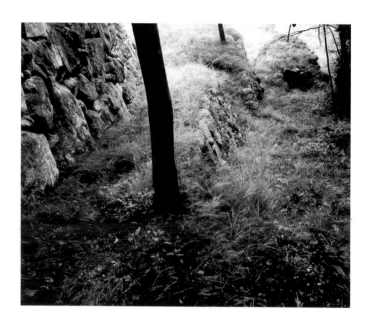

Die Beschäftigung mit der Vergangenheit entspringt in diesem Verständnis keiner sentimentalen Rettungsattitüde, ist vielmehr überhaupt erst Einholung, Rückkehr zu möglichen Welten, um sie der Idee nach im Bild zu entwerfen. Solches Umkehrverfahren gilt für diese Bilder in doppelter Hinsicht: für die beiseite geworfenen Dinge, die der obsessive Sammler zu neuem Leben erweckt, und für alte, halbvergessene Verfahrensweisen, die jeden vollautomatisierten Kameramenschen das Gruseln lernen müßten.

Was die aus ihrem Funktionszusammenhang entlassenen Artefakte angeht, so reizt es ihn beim ersten Anblick schon, ihr verborgenes Leben zu erspüren. Eine glänzende Stahlkugel, die ihr Zentrum in sich trägt und auf unebenem Boden den Erdmittelpunkt zu erreichen versucht; eine Drahtrolle, die das Licht einfängt; ein vom Rost zusammengehaltenes Nagelagglomerat; ein Knopf; eine Gipsrosette. Dabei sind diese Dinge weniger Abbildungsobjekte, als sie selber in den Gang des Abbildens eingreifen. Ihre Suggestion zeigt sich eben darin, daß sie nachdenklich machen, wie ihre Erscheinung ins Bild zu setzen sei. Man Ray hat den Zufall die »nie versagende Quelle des Visuellen« genannt. Hier sind es die zufälligen Funde, die des Finders Imagination in Gang setzen und ihn verlocken, sich noch einmal auf die Suche zu begeben, auf die Suche nach einem Verfahren, das ihre unzugängliche Erscheinungswirklichkeit ins rechte Licht rücken kann.

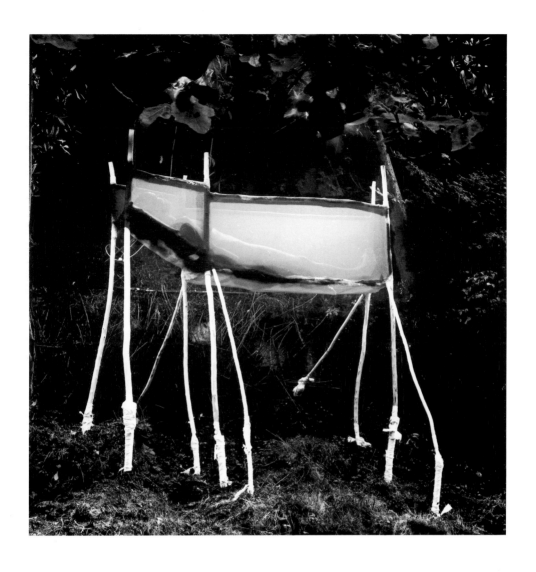

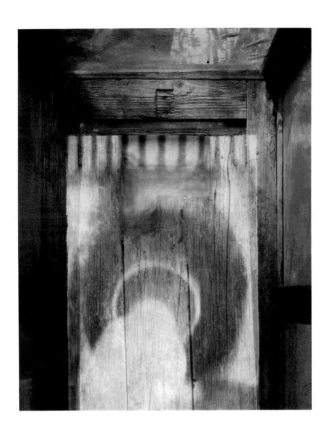

Dies führt zu einer Wiederaufnahme der camera obscura bis zur Konzeption einer Photographie, die sich, paradox genug, ihrer angestammten Zurüstung entledigt, um die bildlichen Möglichkeiten jenseits der herkömmlichen Apparatur zu erkunden: das kameralose Bild. Diese Photographie nähert sich den Dingen, umkreist sie, um dem Auge ihre abgewandte Seite zugänglich zu machen, gibt ihnen Gelegenheit, sich zu zeigen. Einige der Bilder verdanken sich einer Art Austauschverfahren. Die Objekte werden in das Innere eines photographischen Apparates hineinversetzt, dessen Abmessungen allerdings jedes vergleichbare Maß übertreffen, und dort belichtet. In diesen Ideen- und Anordnungsbereich gehört die Vorstellung, der entsprechend die Atmosphäre der Erde wie eine Dunkelkammer anzusehen wäre und die Sonne als »wunderbarer Photograph«, von dem Strindberg in seinen Aufzeichnungen gesprochen hat und für den die irdische Materie in ihrer Formenfülle zum lichtempfindlichen Material wird.

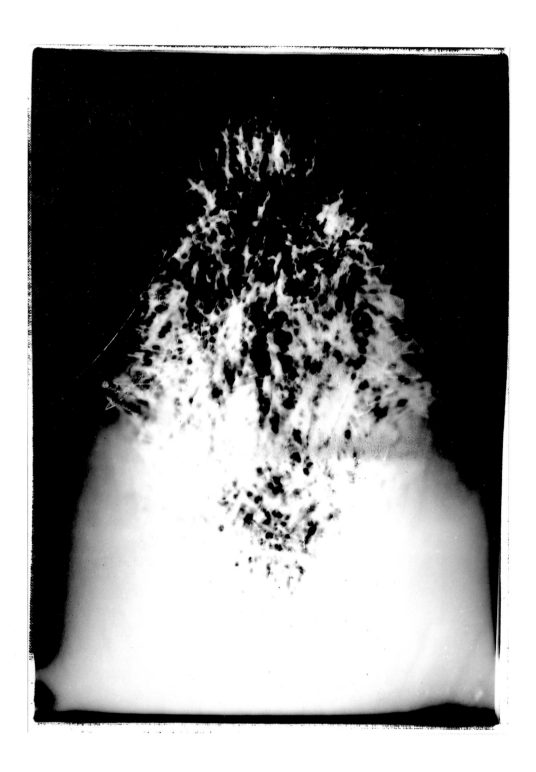

»Man denke an den Rücken der Makrele, darauf die grünen Wellen des Meeres auf Silber photographiert sind. ... Der Weißfisch, der sich an der Oberfläche der Gewässer, beinahe in freier Luft, aufhält, ist an den Seiten silberweiß und nur am Rücken blau. Das Rotauge, das niedrige Gewässer aufsucht, beginnt sich schon meergrün zu färben. Der Barsch, der sich in mittlerer Tiefe hält, hat sich bereits verdunkelt, und seine Seitenstreifen geben die Verzierungen der Fluten in schwarzer Zeichnung wieder. ... Die Goldmakrele endlich, welche sich in den Sturzwellen des Meeres, deren Sprühregen die Sonnenstrahlen bricht, hin und her rollt, ist gar zu Regenbogenfarben übergegangen, die auf Silber- und Goldgrund stehen.

Was ist dies andres als Photographie? Auf seiner Brom- oder Chlor- oder Jodsilberplatte – denn das Meerwasser enthält diese Salze – oder auf seiner silbergesättigten Eiweiß- oder besser noch Gelatineplatte verdichtet der Fisch die durch das Wasser gebrochenen Farben. Taucht man ihn in einen Entwickler von schwefelsaurer Magnesia (oder schwefelsaures Eisen), so ist in statu nascendi die Wirkung so stark, daß geradezu Heliographie entsteht. Und der Fixator von unterschwefelsaurem Natron braucht da nicht weit zu sein, da sich der Fisch ja in Chlornatrium und schwefelsauren Salzen aufhält und zudem noch sein gut Teil Schwefel mitbringt. ...

Zugegeben selbst, daß das Silber der Fischschuppen kein Silber sei, so enthält doch das Meerwasser immer noch Silberchlorüre, und der Fisch ist fast nur eine einzige Gelatineplatte.«

Ohne Zweifel stecken in diesen Überlegungen, denen die in diesem Buch dokumentierte experimentelle und exploratorische Bildkonzeption in einer mehr als gleichnishaften Weise sehr nahe ist, Anregungen und Korrespondenzen selbst technischer Art, wie sie ihre Bestätigung etwa schon darin finden, daß Fischgelatine die für photographische Belange brauchbarste ist. Sie setzen der Photographie ein Licht auf, das über ihre meist eng gefaßten Grenzen hinausleuchtet.

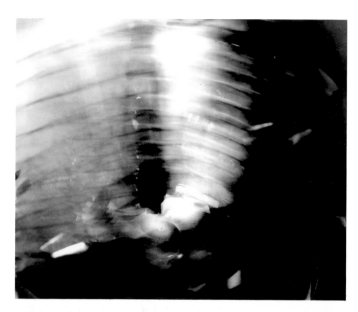

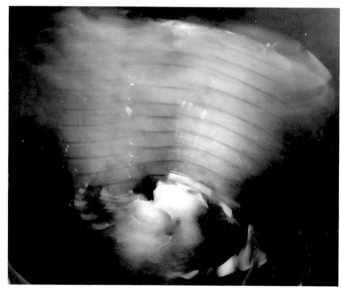

Die Photographie wird zu einem Spiegel, der in das Naturreich der Bilder zurückweist und die »Pforten der Wahrnehmung« aufschließen kann, der damit selber neue Darstellungsmittel zufließen. Sie verbindet das Natürliche mit dem Geistigen, indem sie dessen Spuren in diesem erkennen läßt. Sie lenkt den Blick zurück auf das, woraus sie entstanden ist. Und sie erweist sich darin in einem ursprünglichen Sinn als experimentell, als eine Erfahrungsbilderkunde, die auch das umfaßt, was in einem rein technischen Verständnis sich jenseits der Photographie befindet.

Dieses Werk liegt selber an einer Grenze, die es zu überschreiten versucht, an der Grenze des Sichtbaren, an der Umrißlinie dessen, was in Erscheinung tritt. Es ist darauf angelegt, das in mir sich Abbildende mit den Möglichkeiten technischen Abbildens schlechthin in Berührung zu bringen. Daß Dinge bildlich fixiert werden können, ist gegenüber der Veränderung, die sie dabei erfahren, und den Eigenschaften, die sie im Prozeß ihrer Verbildlichung als Übergangsweise von einem Erscheinungszustand in einen anderen erkennen lassen, vergleichsweise gleichgültig. Die Materie selber schon zeigt Merkmale, die auf eine Anwesenheit, einen Kontakt, eine Beeinflussung, ein Vorhandensein eines anderen hindeuten. Kletterspuren des Efeus an Steinwänden, Mulden, die das Wasser gräbt, Überwalmungen an vom Blitz geschlagenen Bäumen – dies alles zeigt die Ein- und Ausdrucksfähigkeit der Materie, ihre passive und aktive, ihre reaktive, leidende und ihre bildende Beschaffenheit. Die Erde insgesamt stellt sich als ein solches vielfältig und wechselseitig geformtes Bild dar, Träger und Ausdruck ihrer Formungen und Erinnerungsform. Und hierin ist ihr die Photographie näher als jedes andere künstlich erzeugte Bild. Ihre Bilder sind ebenfalls Ding, auf das andere Dinge abgebildet werden.

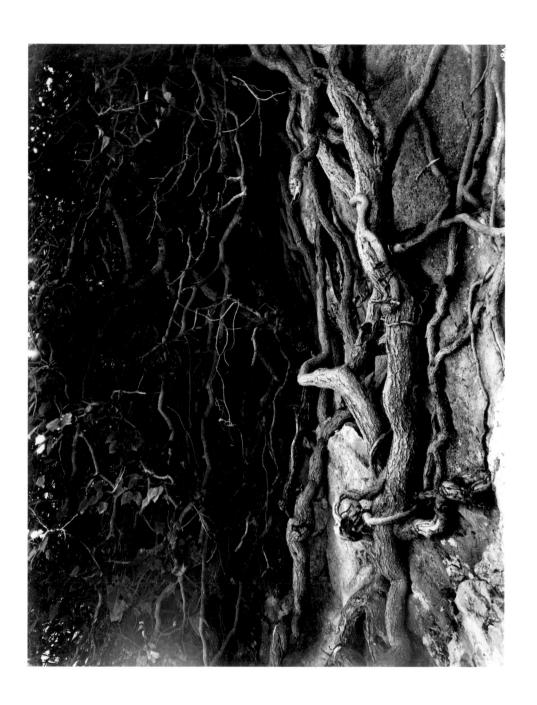

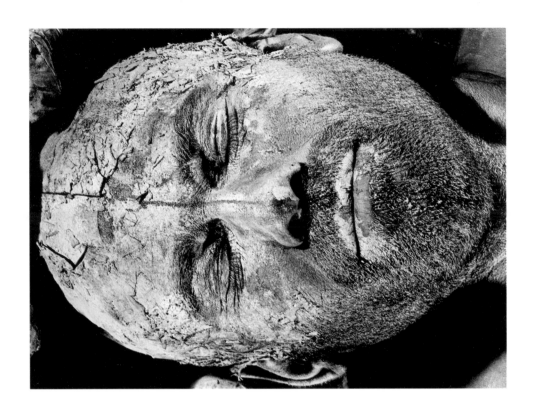

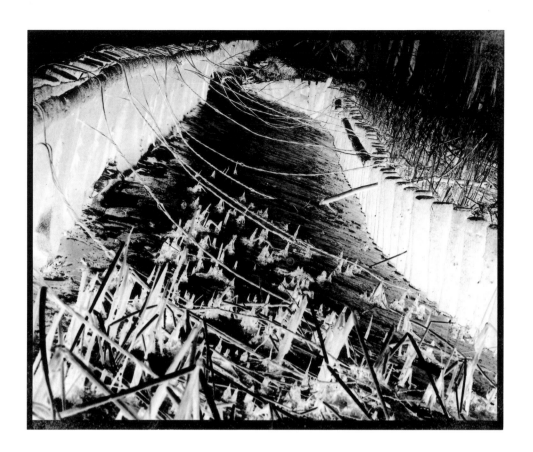

Zwischen Tag und Nacht, Dunkel und Helligkeit, Überbelichtung und ungeschwärzter Platte liegen die Pole der Photographie. Sie ist demnach ein Schattiges, ein Phänomen des Übergangs zwischen reinem Weiß und reinem Schwarz, aus welchen Extremen sich die Welt ihrer Bilder zusammenfügt. Der Schatten ist das, womit sich die Materie gegen das Licht zu behaupten versucht. Der Schatten ist der sichtbar werdende Widerstand der Materie gegenüber dem Licht. Mit ihm schützt sich das Objekt vor seinem Erkanntwerden. Das Licht umkreist das Objekt, als versuchte es zu erblicken, was sich hinter dem Objekt vor ihm verbirgt. Reflektierende Fläche und das ihr Abgewandte, der Schatten, Licht und Nichtlicht, konstituieren in Abstufungen das Bild, das sichtbar wird, indem es das Sichtbare mit dem Unsichtbaren mischt und in ein Verhältnis setzt. Was auf der Welt der Bilder wie ein Firnis einer falschen Wahrhaftigkeit liegt, diese meist hochglänzende Schicht einer Sehnsucht, die sich des Sichtbaren bemächtigen will, wird von dieser Photographie abgetragen.

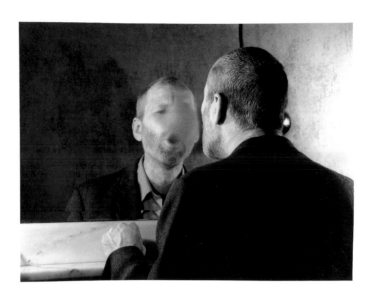

In einer Übergangszone des Belebten ins Unbewegte, des Flüchtigen in
die Erstarrung ist ein Bild entstanden, das sich ausdrücklich auf einen
Satz Raymond Roussels, den es als Titel trägt, bezieht: »Der Fleck auf
dem Spiegel, den der Atemhauch schafft.« Grenzüberschreitend ist
diese Photographie darin schon, daß sie ein sprachlich Fixiertes in einen
anderen Bereich überträgt. Doch auch in anderer Hinsicht zeigt sie sich
als ein Grenz- und Übergangsbild. Wie das Glas des Spiegels den Grenz-
fall einer dichten Materie bildet, die ins Diaphane übergeht, trennt und
vereinigt seine spiegelnde, der Reinheit und der Trübung zugängliche
reflektierende Fläche das in ihr sich Spiegelnde und das gespiegelte
Bild. Das doppelte Bild zeigt die Zwielichtigkeit organischer Existenz
zwischen Wärme und Kälte, Leben und Tod, seinem Selbst und seinem
Bild als dessen anderem. Es bezugt den Sprung über den Graben, der
das Leben von sich selber trennt, seit zum ersten Mal, wiedererkennend,
der Blick in den Spiegel fiel. Der Niederschlag des Atems auf dem Spie-
gel gilt diagnostisch für ein Zeichen, daß, wer dem Ansehen nach für tot
zu halten wäre, noch unter den Lebenden weilt. Hier, auf diesem Bild,
wird der sich feucht niederschlagende Fleck zu einem Siegel der Grenze
und der Unüberschreitbarkeit zwischen Abbildung und Abgebildetem,

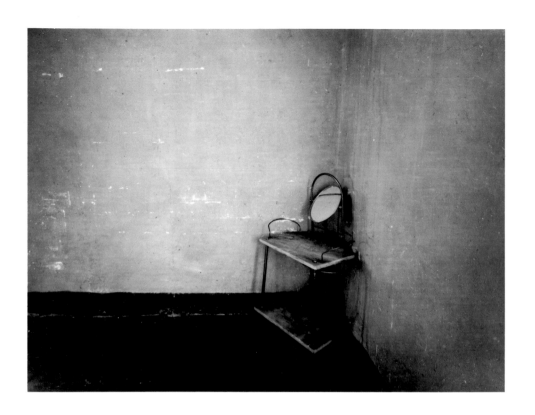

Ich und Nichtich, dem Ich und seinem Doppelgänger – Verhöhnung des nachäffenden Glases und fehlschlagender Versuch zugleich, dem Konterfei eine Seele einzuhauchen. Der Schöpfungsakt mißlingt, der belebende Hauch trübt und verdunkelt den Blick, Andeutung, daß jedes Bild sich selber wie der Erkenntnis entgegen ist, deren Verheißung anderes intendiert als reflektierenden Selbstbezug. In diese vertrackte Situation dringt die Kamera ein. Sie registriert als ein Drittes die Ausweglosigkeit und hebt sie auf, indem sie sowohl aufzeichnet, worin sich das Bild als Spiegelung manifestiert, als auch dasjenige, was sich als wäßrige Trübung diesem Bild entgegensetzt und es in einem Nebel verschwinden läßt. Programmatisch ist »Der Fleck auf dem Spiegel«, weil er die Paradoxie allen Bildermachens und damit der Photographie insbesondere ins Bild setzt. Photographie, die sich selber photographiert und das Gesetz zur Erscheinung bringt, nach dem sie angetreten ist: die Verwandlung des Unsichtbaren in Bild, vergleichbar dem Atem, der im Anhauch des Glases sichtbar wird und den Spiegel trübt.

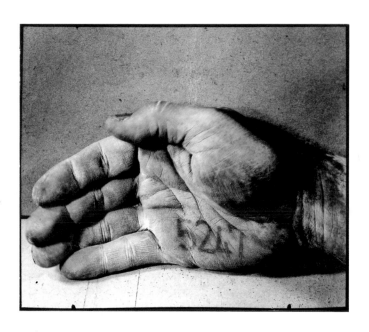

Die Kamera, wie sie hier in Erscheinung tritt, ist nicht lediglich ein Werkzeug zur Abbildung der Außenwelt, die als etwas schon Fertiges ins Bild zu setzen wäre. Wie »jedes Werkzeug im weiteren Sinne des Wortes als Mittel der Erhöhung der Sinnestätigkeit die einzige Möglichkeit« darstellt, »um über die unmittelbare oberflächliche Wahrnehmung der Dinge hinauszugelangen«, steht auch sie »als Werk der Tätigkeit von Hirn und Hand so wesentlich in innerster Verwandtschaft mit dem Menschen selbst, daß er in der Schöpfung seiner Hand ein Etwas von seinem eigenen Sein, seine im Stoff verkörperte Vorstellungswelt, ein Spiegel- und Nachbild seines Innern, kurz ein Teil von sich, vor seine Augen gestellt erblickt« (Ernst Kapp: Grundlinien einer Philosophie der Technik). Die Kamera und mit ihr die Photographie insgesamt wird zu einem besonderen Medium der Welt- und Selbstanschauung, in dem sich im Verhältnis von Bild und Abbild, Hell und Dunkel, Erinnern und Vergessen der visuelle Wahrnehmungsvorgang reflektiert.

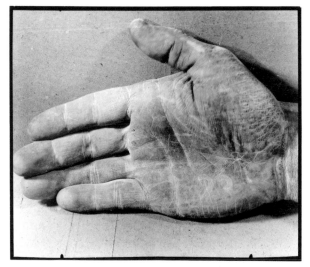

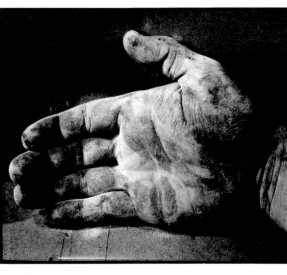

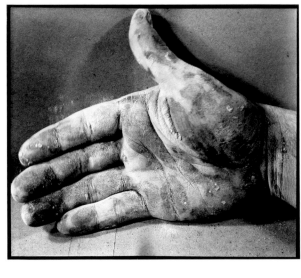

Vergleichbar einem Organ, als dessen Projektion sie im Sinne einer Technikphilosophie aufgefaßt werden kann, formt die Kamera die ihr vermittelten Reize in einer konstruktions- und funktionsabhängigen Weise um. Mit dem entscheidenden Unterschied allerdings, daß ihre Wahrnehmung keine vitalen Funktionen besitzt, daß sie von den Erfordernissen der Lebensbewältigung gewissermaßen freigestellt ist. So liefert sie reine Darstellungen, denen die Tendenz innewohnt, sich einer unmittelbaren vitalen Sinngebung zu widersetzen. Dies zeigt sich sehr eindringlich dort, wo Lebenszusammenhänge ins Bild gesetzt werden, die situationsbezogene Reaktionen wachrufen. Doch das photographische Bild ist gerade in seiner Lebensnähe immer schon Vergangenheit. Es ist, was nicht mehr ist. Es drängt den Betrachter in die Rolle des teilnahmslosen Beobachters, der nur mit absurden Leerlaufreaktionen agieren kann. Es suggeriert eine uneinholbare Präsenz. Es ist reine verschlossene und unerreichbare Erinnerung, der nichts mehr entspricht, was für ein tätiges Leben bedeutungsvoll ist.

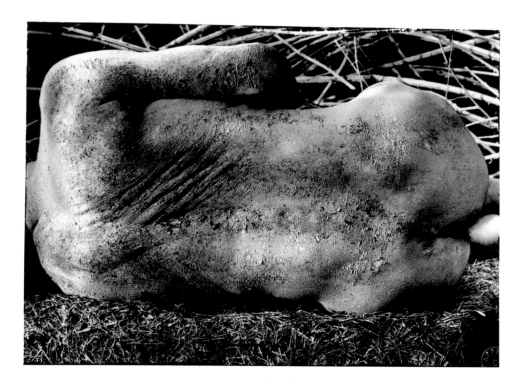

Adelbert Chamisso erzählt die Episode vom Schatten, der bei außerordentlicher Kälte am Boden festfror. Das photographische Material der die ihre Objekte nach Schattenwerten abtastenden und festhaltenden Kamera ist in einem ganz unmittelbaren Sinn ein solcher Boden, der den Schatten der Dinge festfrieren läßt. Das hat auch mit jenen magischen Auffassungen zu tun, die den Vorgang des Ablichtens in ein privatives Verhältnis zum Abgelichteten setzen und mit denen eine vertraute, wenn auch meist uneingestandene Regung angerührt wird. Gewiß bleibt jedoch, daß mit jeder Photographie dem Abgebildeten etwas abgezogen und ein für allemal in die Stimmung der Vergänglichkeit getaucht wird. So wird es und so wirst du nie wieder sein. Wenn auch nicht kausal, so doch zeitlich simultan betrachtet, geht ein bestimmter Zustand des Abgebildeten verloren. Die Dinge oder die Person, auch sie in gewisser Hinsicht ein statistisch zu erfassender Wellenschlag der Materie, verlieren ihren Schatten an das Bild, das ihn sucht und einfängt.

Die Irritation und Auflösung des vertrauten Subjekt-Objekt-Verhältnisses ist es, was diese Photographie sich angelegen sein läßt. Doch nicht in dem Verständnis einer symbolischen Korrespondenz zwischen innerer und äußerer, zwischen Welt- und Icherfahrung, dem zufolge das Objektive in ein symbolisches Arsenal für das Subjekt zu verwandeln wäre. Darin eher wäre eine Analogie auszumachen, daß Inneres und Äußeres

als dunkler Raum erscheinen, der gleichermaßen zu erhellen ist, wie vergleichbar ein Gedankending so erkannt werden kann, als wäre es vom Blitz ausgeleuchtet. Wechselnde Beleuchtung demnach von Natur- und Gedankenlicht, die das Unerkannte hier wie dort dem Auge zugänglich machen. Die Photographie steigert unsere Wahrnehmungsempfindlichkeit für das Fremde und Unvertraute unserer eigenen Natur. Sie wird zu einem Mittel der Annäherung an ein Verstehen, von dem Novalis in einem Fragment bemerkt hat, daß es »nur durch Selbstfremdmachung, Selbstveränderung, Selbstbeobachtung« erreichbar sei. »Jetzt sehen wir die wahren Bande der Verknüpfung von Subjekt und Objekt; sehen, daß es auch Außenwelt in uns gibt, die mit unserm Innern in einer analogen Verbindung, wie die Außenwelt außer uns mit unserm Äußern, und jene und diese so verbunden sind wie unser Innres und Äußres.«

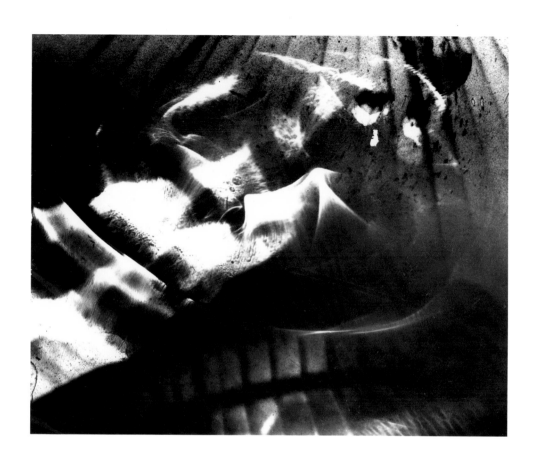

Die lichtempfindliche Platte wird gleichsam zum Empfänger von Störungen, die abweichen von dem, was der unmittelbare Zweck oder die Bilderwartung gewesen sein mag. Deshalb bekommt auch, was man die Pathologie der Kamera nennen könnte, einen so besonderen und hohen Stellenwert. Über-, Unter-, Doppel- und Mehrfachbelichtungen, Unschärfen, alles, was als vermeintlich fehlerhaft einer einsinnigen Wiedergabe dessen, was sich vor dem Objektiv befindet, im Wege steht, kann zu einem oft genug unvorhergesehenen, dann aber bewußt eingesetzten Bildmittel werden. Andererseits zeigt sich in dem, womit die Kamera einen narren und hinters Licht führen kann, eine eigene Gesetzlichkeit, in die etwa jenes Photo Hippolyte Bayards, auf dem von allen Passanten außer einem einzigen Bein sonst nichts zu sehen ist, Einblicke gewährt. Das Bild stößt die Bewegung von sich ab. Es hat eine Dauer, an der gemessen die flüchtigen Spuren des Belebten zu nicht mehr wahrnehmbaren Schatten werden. Die Bildgeschichte der Photographie ist voller Beispiele scheinbarer Unvollkommenheiten, in denen sich bei näherem Betrachten die Ikonographie eines Mediums entschlüsselt, das in seinem eigensinnigen Weltbezug dem menschlichen Erinnerungsvermögen verwandt zu sein scheint.

Schon die Lichtempfindlichkeit des photographischen Materials deutet auf Möglichkeiten hin, die mit einer Fixierung äußerer Erscheinungsformen noch keineswegs erschöpft werden. Nehmen wir an, »daß die Empfänglichkeit für Lichteindrücke« eine der »ursprünglichsten und tiefstliegenden Äußerungsformen der menschlichen Intelligenz« und »für jeden Bewohner der nicht selbst leuchtenden Kugel, der Erde, das Wechselspiel zwischen Licht und Dunkel, Tag und Nacht der früheste Impuls und das letzte Ziel seines Denkvermögens« ist (Troels-Lund), so erkennen wir eine grundlegende Analogie der Photographie und des Denkens.

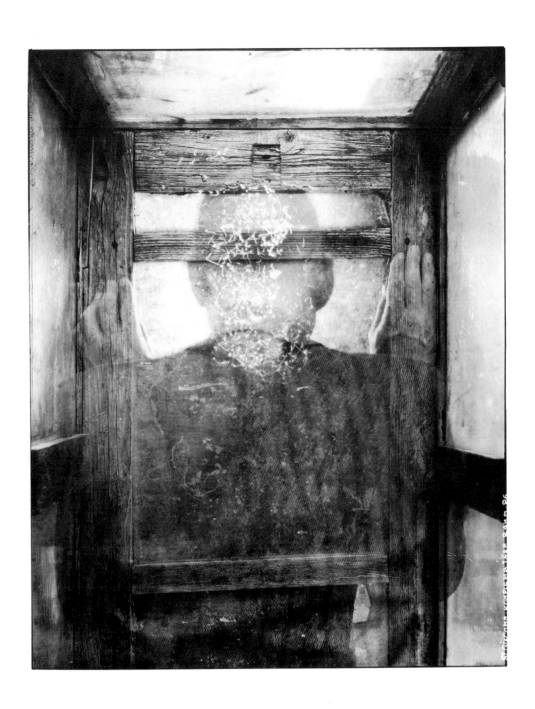

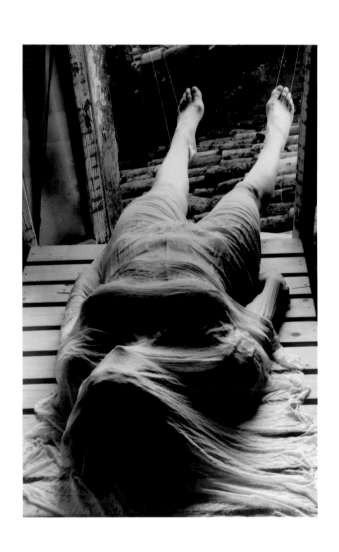

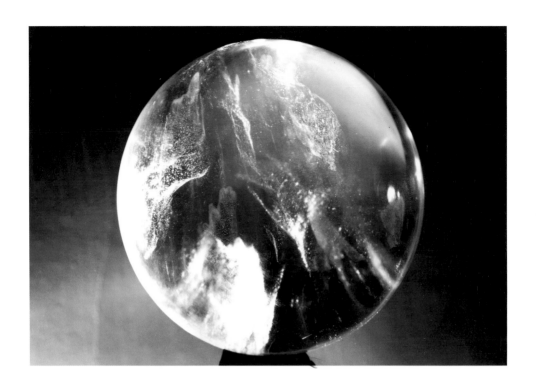

Die Photographie wird zu einem Organ des Denkens und zu einer geistigen Ausdrucksform. Sie löst die Gegensätze der Gegenständlichkeit und der Betrachtung auf, mischt und vereinigt sie. Im Abbild der äußeren Erscheinungswirklichkeit sind die Gedankenspuren eingetragen. Das Bild wird zum experimentum crucis einer Welterfahrung, die sowohl Erkundung als auch Erfindung und Entdeckung ist. In ihm ist die Grenze zwischen Innen und Außen in eins gesetzt. Projektion und Manifestation des Inneren im Äußeren und des Äußeren im Inneren, die ihre abgesonderten Sphären ineinander reflektieren. Diese Auflösung, dieses Flüssigwerden kann deshalb selber ein Thema für Aufnahmen werden, auf denen die elementaren Zustandsweisen der Landschaft, Wasser und Erde, ineinander übergehen und windbewegte Zweige einen künstlichen Himmel und Horizont entstehen lassen. Licht und Schatten objektivieren sich im photographischen Prozeß als neue Raumform, indem das Künstliche, technisch Mögliche und ein natürlich Vorgegebenes aus den grenzenlosen denkbaren Ausschnitten einen neuen Wirklichkeitsraum entstehen läßt. Ein Akt der Grenzsetzung im Unbegrenzten und zudem der Konstitution einer Welt, in der räumliche und gedankliche Ausrichtung zusammenfinden.

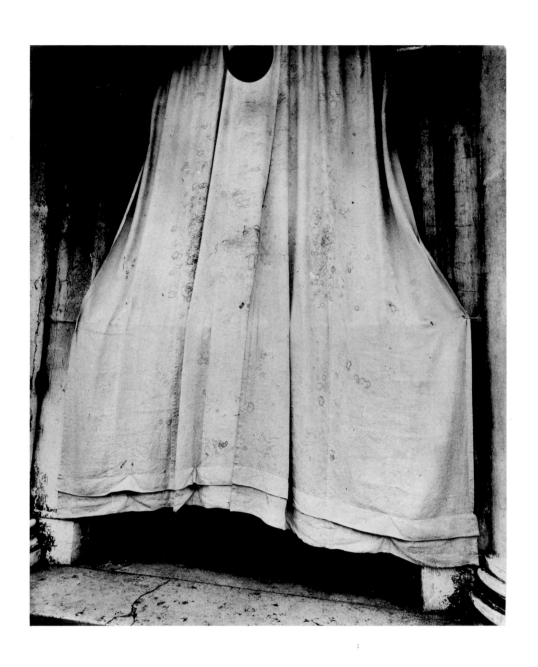

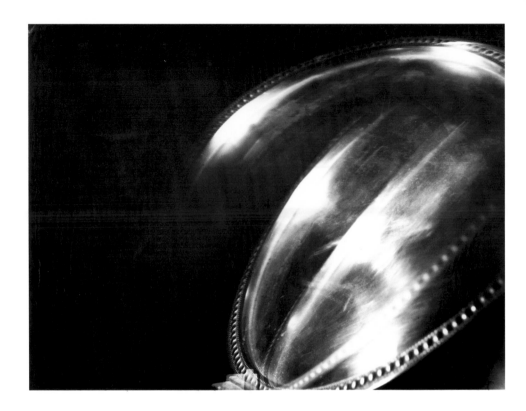

Wir erkennen die zunächst nur gewußten und empfundenen Dinge der
äußeren Welt in einer Zustandsveränderung, die sie gegen ihre Un-
durchdringlichkeit und Unfaßlichkeit in die Bewegungen unserer Ge-
danken einzubeziehen erlaubt. Dem Wunsch nach solcher Teilhabe und
Näherung dient alle Zurüstung, ohne die diese in den letzten Jahren ent-
standenen Photographien weder entstanden noch denkbar wären. Soll-
ten nicht Bilder möglich sein, auf denen das Undurchsichtige diaphan,
das Schattige zu einer Lichterscheinung würde, oder auf denen das In-
sichgekehrte und unseren Blicken Entzogene zur Entfaltung käme? Vor-
stellbar vielleicht, aber auch machbar? Eine Antwort darauf gibt eine
Konstruktion, die lange und kurze Verschlußzeiten miteinander verbin-
det und mit deren Hilfe sich in extremer Mehrfachbelichtung ein und
dasselbe Objekt auf einem einzigen Negativ einige tausend Mal expo-
nieren läßt. Doch damit nicht genug, wird das abzubildende Objekt
außerdem in Rotation versetzt und mittels einer Art Töpferscheibe noch
einmal moduliert. Das Ganze ergibt eine sinnreich ausgedachte Ver-
suchsanordnung, die, Transformationsmaschine und Gedankenexperi-
ment in einem, mit allen Unwägbarkeiten rechnet und doch vor keiner
Überraschung sicher ist.

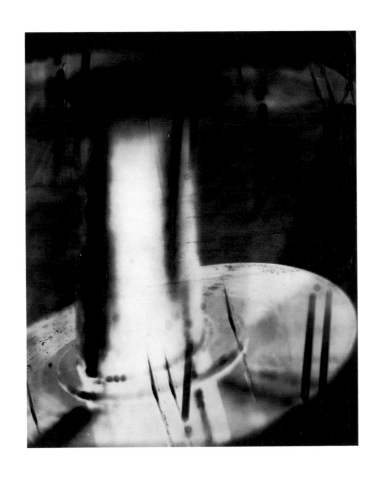

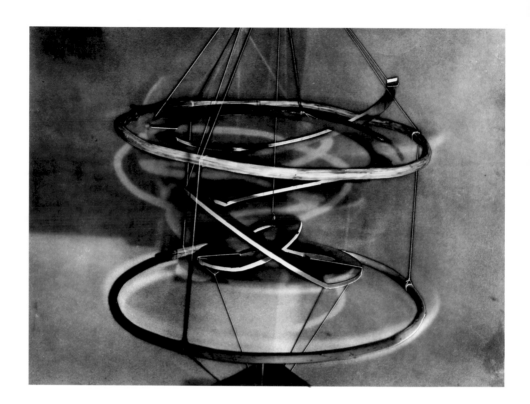

Die Umformung eines in diese Maschinerie eingefügten Objekts voll-
zieht sich in einer Weise, wie sie dem inneren Sinn erscheinen mag, der
auf das Inwendige und Abgekehrte der Dinge aus ist und sie zuvor
schon probehalber hin und her gewendet hat. Bei gleichzeitiger Überla-
gerung der einzelnen Rotationspunkte, die sich aus den allmählich von-
einander abweichenden Umläufen der Blendenscheibe und des Objekt-
trägers ergibt, läßt das derart entstehende Bild den Gegenstand gleich-
sam aus sich selbst hervortreten. Er wird zur Erscheinung schlechthin,
wie sie uns sonst nur in atmosphärischen Lichtphänomenen begegnet.
Die Verwandlung der Dinge und gerade der unscheinbaren unter ihnen,
eines Kartonstücks etwa, einer Spiegelscherbe, scheint vollkommen,
und vielleicht nähern sie sich darin jenem Zustand ihrer Ort- und Zeitlo-
sigkeit, der außerhalb unserer Anschauungsmöglichkeiten liegt. Sie
werden zu Gegenbildern ihrer selbst. Das vertraute Objekt verschwin-
det. Es löst sich auf. Das Feste verflüssigt sich, das Statische wird reine
Bewegung. Die lange Zeit der Vorbereitung verflüchtigt sich in einem
einzigen, unwiederholbaren Bild.

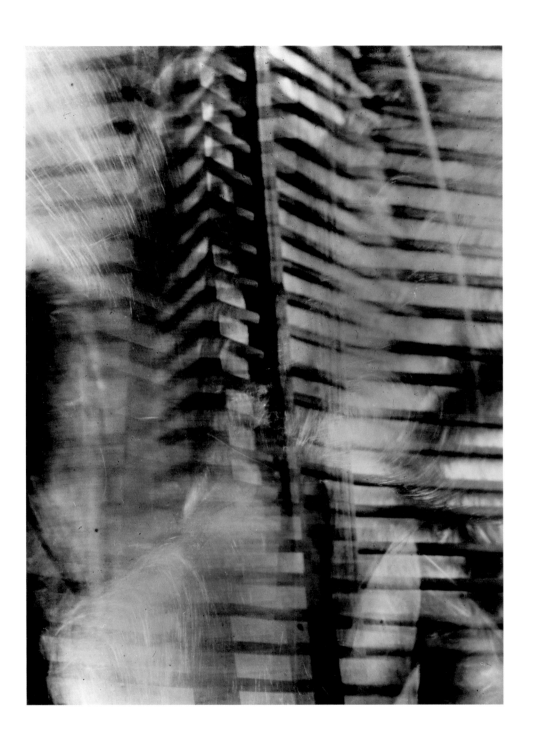

Als eine Andeutung dessen, daß sich der Körper in den Gedanken auflösen kann, überblenden auf einer Photographie aus der Serie »Komplementärer Raum« Lichtspuren die Konturen der Gestalt und verzehren sie. Dieses künstlich gesetzte, einem Einfall nachgebende Licht spielt mit An- und Abwesenheit, Paraphrase des Themas, das schon in doppelter Schichtung Raum und Körper, Textur des Holzes, der Haut, der Kleidung verbunden hat. Die Technik der Überblendung geht hier auf Transsubstantiation. Die Zeitfolgen lagern sich ab. Antwort des Bildes auf die von Schelling in der eingangs schon erwähnten Abhandlung aufgeworfenen Frage, »wie jener Umlauf, der durch Leib, Geist und Seele gesetzt ist, ohne Aufhebung aus einer Welt in die andere versetzt werden könne.« Es sei »die Erde, und also auch der Leib, der von ihr genommen ist, nicht bestimmt, bloß äußerlich zu sein, sondern Äußeres und Inneres, in beiden eins.« »Ist es nun nicht natürlich, daß, wenn die eine Gestalt des Leibes zerfällt, in der das Innere vom Äußeren gefesselt wurde, dagegen die andere frei werde, in welcher das Äußere vom Inneren aufgelöst und gleichsam bewältiget wird?«

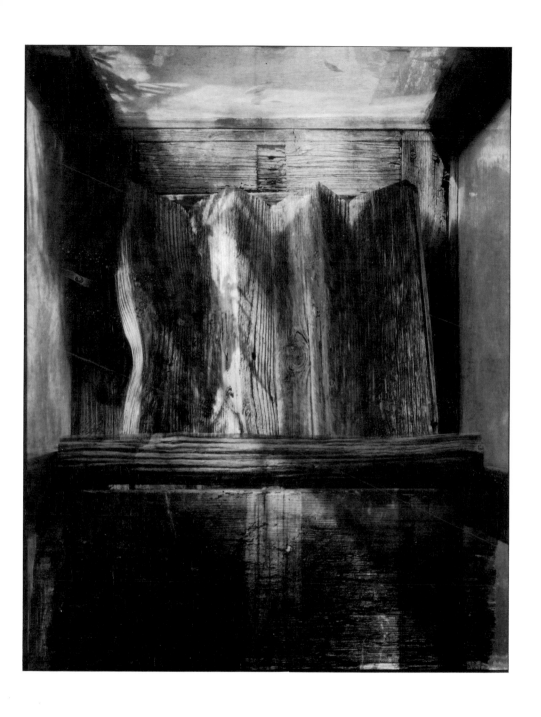

Wie die anderen Medien neigt auch die Photographie dazu, das ohnehin Sichtbare noch einmal zu zeigen und die Welt in ihren Erscheinungen zu verdoppeln. Die Möglichkeiten der Photographie gegen eine Selbstverständlichkeit des Sehens, die Dinge in ihrer eigenen Wirklichkeit sich darstellen zu lassen, geraten, obwohl selber ein Ergebnis technischer Besinnung, im Verlauf ihrer technischen Perfektionierung in Vergessenheit. Schnelligkeit, Wiedergabetreue, verblüffende Perspektiven, Dabeigewesensein, ein Zurrechtenzeitgekommensein, aufgelockert allenfalls durch gewollte Unschärfen und andere vordergründige Effekte, all das tendiert dazu, ein Bild der Welt zu bestätigen, wie wir es, dem Zeitgeschmack unterworfen, ohnehin schon immer sehen und sehen wollen. Der Voyeurismus der Kamera hat, wie ich vermute, seinen tieferen Grund in einem Wunschdenken, in einem Nichtwahrhabenwollen, das der Art, mit der wir uns beim Blick in den Spiegel über die Irritation unseres Daseins beruhigen, nicht unähnlich ist. Wie der Film richtet sich das photographische Bild nach einem kulturellen Einverständnis aus, demzufolge Abweichungen von der Norm nur im Normativen für erträglich gelten. Die Aktualität der Bilder dieses Künstlers besteht auch darin, daß sie die Grenzen unserer Vorlieben und Vorbilder und zugleich einen Weg erkennen lassen, der aus dem Spiegelkabinett herausführt, in dem wir nur uns selber sehen. Ein Weg im übrigen, der zu einer Photographie zurückführt, in der das Imaginäre Wirklichkeit wird und die Schatten ihre Sprache zurückerlangen.

Bernd Weyergraf

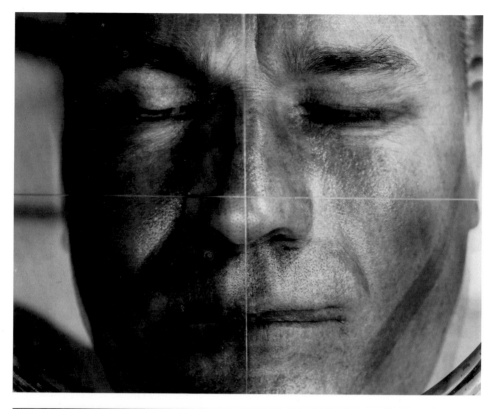
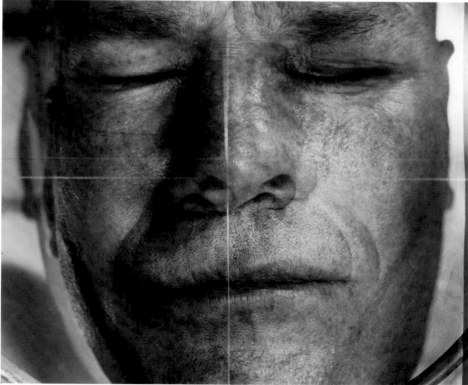

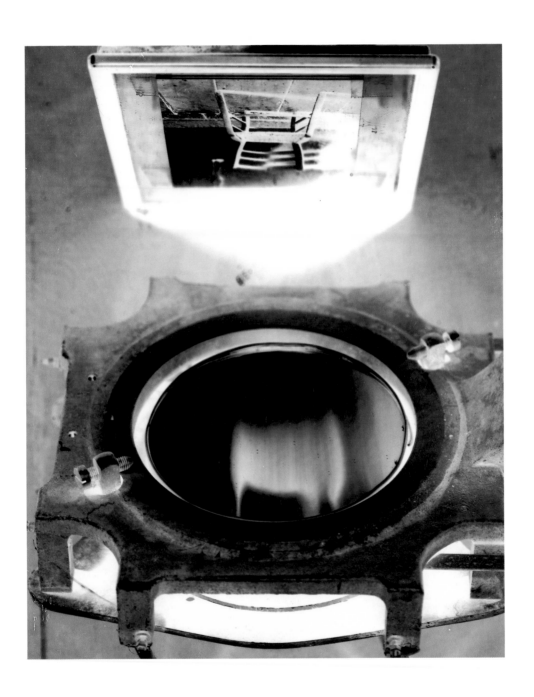

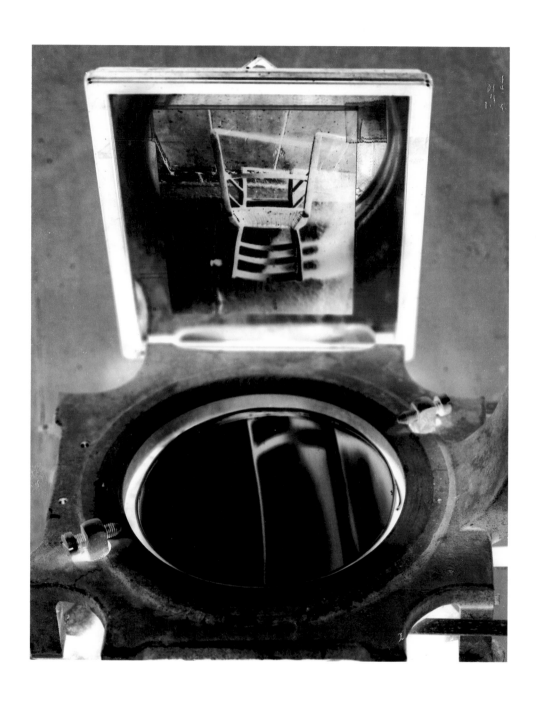

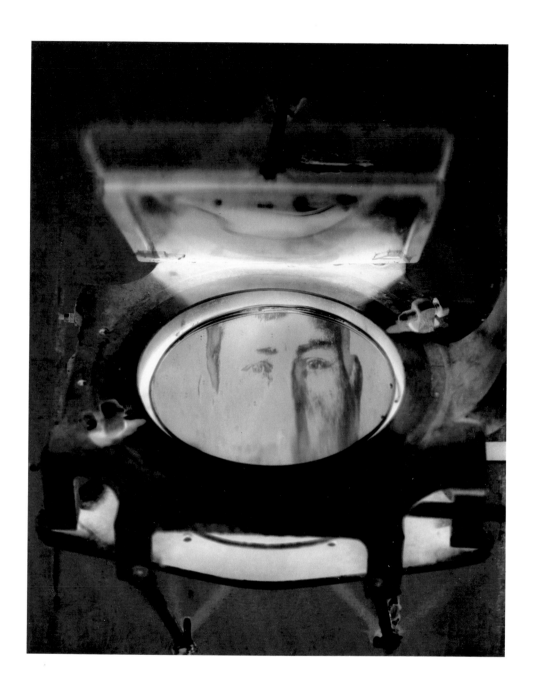

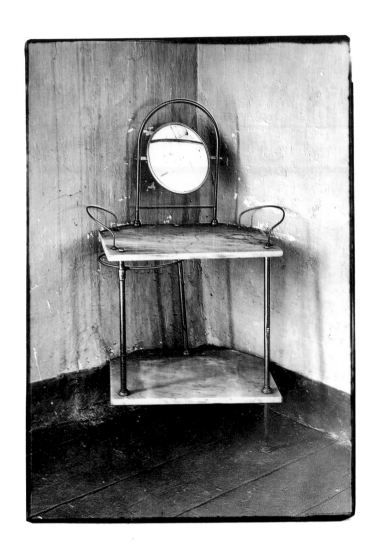

55

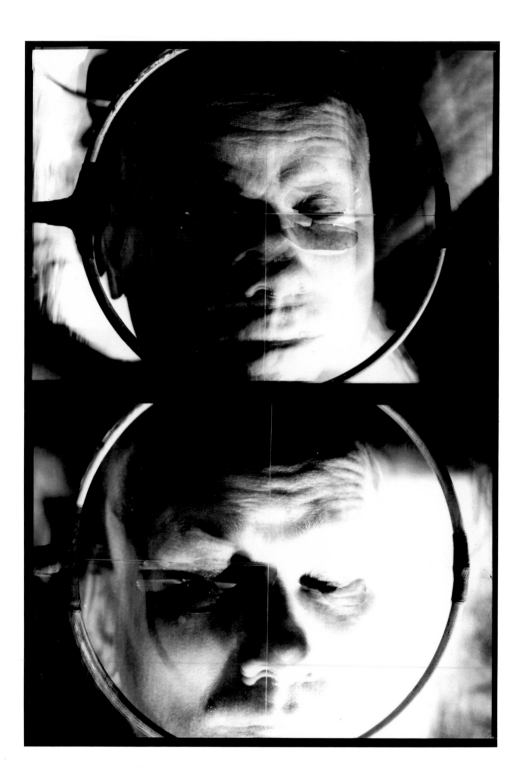

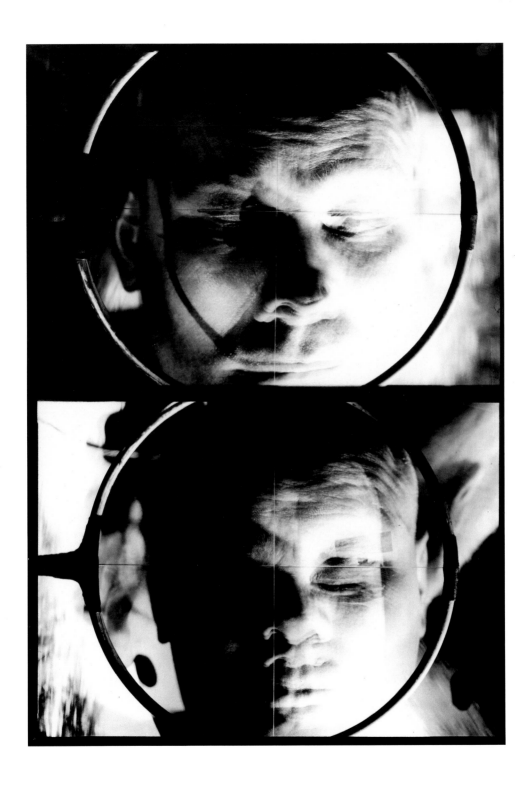

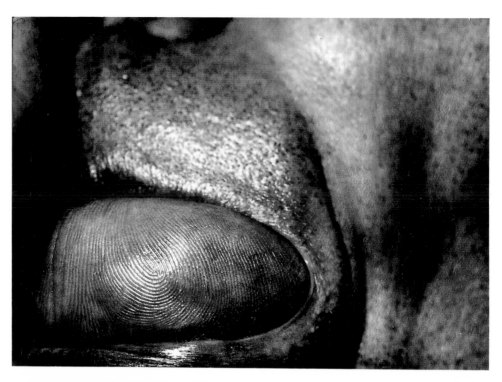

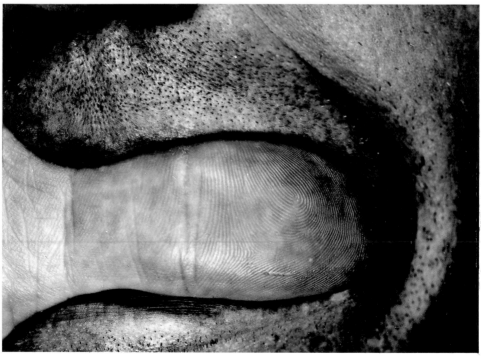

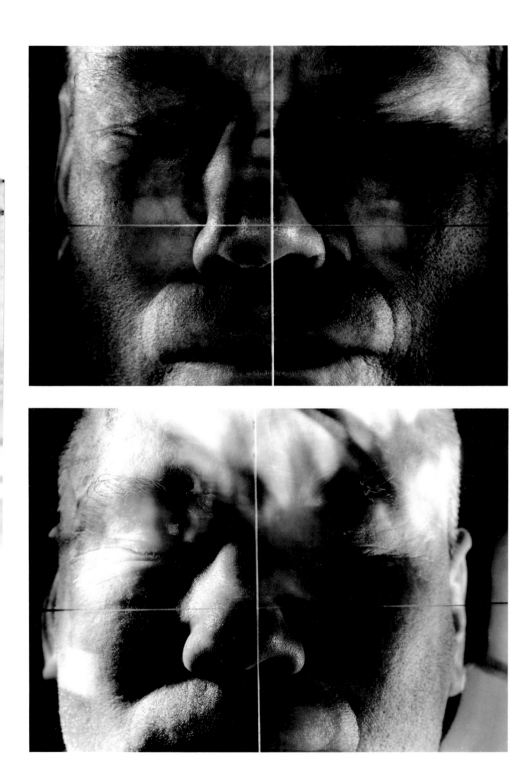

L'ombre des corps à la lumière de la pensée

Dans les travaux récents de Dieter Appelt, la photographie fait retour à elle-même. Délibérément, ces images renoncent à illustrer quoi que ce soit de significatif ou de sensationnel, elles ne se soucient plus de figer des instants spectaculaires; de manière générale, elles mettent en cause l'immédiateté du rapport à l'objet. Le figuratif, avec tout ce qu'il comporte de factice et de superficiel, fait place à une démarche photographique qui se donne à voir pour elle-même, dans son épaisseur propre. Dans cette œuvre, nous voyons la photographie sonder et explorer une fois de plus ses propres possibilités, nous la voyons s'interroger sur ce qui, dès avant sa naissance, était posé comme le programme idéal d'un mode nouveau de connaissance du monde: «nous aurions enfin la clé de toute une série de phénomènes si nous arrivions un jour à modifier autre chose que leur simple enveloppe extérieure», car «même les choses les plus corporelles nous donnent l'impression de pouvoir délivrer d'autres signes de la vie que ceux que nous connaissons déjà». Ces phrases de Schelling, tirées du dialogue fragmentaire intitulé «Clara» me paraissent exprimer au plus près l'intention de cette œuvre et la disposition d'esprit qui la sous-tend.

Toute la question est de savoir si la pratique actuelle, qui consiste à reproduire la réalité le plus fidèlement possible, est encore compatible, malgré ses prouesses techniques, avec une conception de la photographie qui, bien comprise, devrait être beaucoup plus qu'un moyen ou qu'un procédé d'enregistrement. C'est dans un but documentaire que l'artiste lui-même a d'abord pratiqué la photographie, l'utilisant en archiviste pour conserver le souvenir d'évènements ponctuels. Mais à regarder les ébauches et les réalisations qui ont immédiatement suivi, il est difficile de dire ce que l'image doit à l'objet et ce qui revient en propre au travail spécifiquement photographique. Les images les plus récentes sont comme ramenées vers le centre de l'élaboration photographique elle-même, obligeant l'attention à se porter sur les conditions de leur réalisation.

Comme tout ce qui aspire à la connaissance, demande à être vu et refuse de répéter des évidences rebattues, l'évolution de l'œuvre de Dieter Appelt obéit à la loi de la modernité. Ce-que-la conscience soi-disant éclairée et avant-gardiste – n'oublions pas la précarité de toute «avant-garde» – rejette dans le domaine de l'obsolète et du périmé, peut être redécouvert et utilisé librement dans toute la richesse des ressources et des possibilités techniques et esthétiques jusqu'alors cachées ou dédaignées. Celui qui ne s'est pas encore accommodé d'un monde trop facilement utilitariste préfèrera se tourner vers ce qui a été relégué au second plan et éclipsé par l'évolution historique et le progrès technique. Il reprendra, là où il s'était interrompu, le rêve de mondes possibles lais-

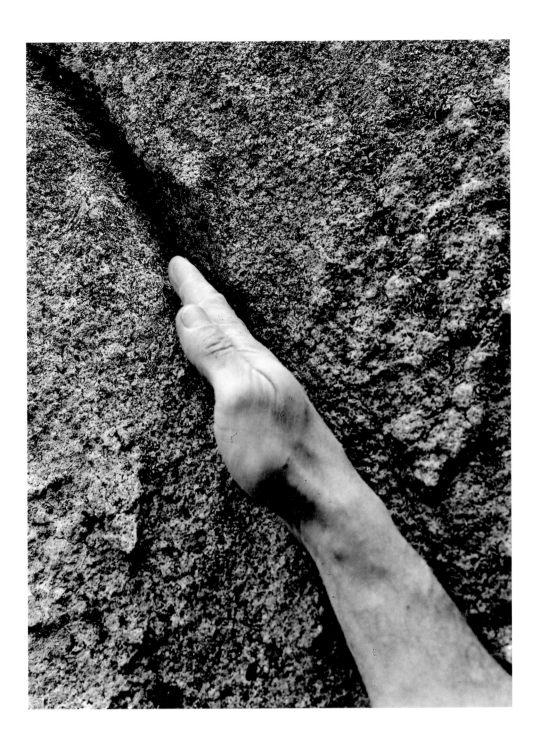

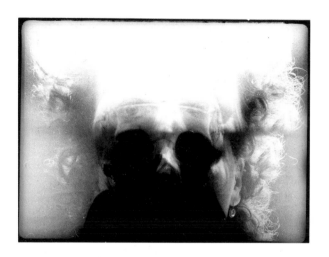

sés en friche. C'est en remontant vers les origines qu'il pourra dévelop-
per cette faculté dont Amiel disait, dans «Grains de Mil»: «peu d'hommes
la connaissent, et presque personne ne songe à l'exercer: il s'agit de
pouvoir se simplifier progressivement, et jusqu'à l'infini; de revivre
l'expérience des formes disparues de la conscience et de l'existence …
de redescendre jusqu'aux stades élémentaires de l'animal ou même du
végétal … et, par une simplification sans cesse croissante, revenir à
l'état de l'embryon, du point, de l'existence latente; c'est-à-dire se libé-
rer de l'espace, du temps, du corps et de la vie, en replongeant de cercle
en cercle jusque dans les ténèbres de son être originel, en refaisant à re-
bours le chemin de sa propre genèse, par d'infinies métamorphoses …
principe suprême de l'intelligence, régénération spirituelle à volonté.»
Cet intérêt pour le passé, entendu comme tel, n'a pas sa source dans une
quelconque nostalgie sentimentale ou dans un désir de fuite, mais tend
plutôt à retrouver des mondes possibles pour en esquisser les contours
idéels au moyen d'une image. Cette manière d'aller ainsi à contre-cou-
rant caractérise doublement les photographies de Dieter Appelt: le col-
lectionneur fétichiste y ressuscite des objets mis au rebut, et réactualise
d'anciens procédés techniques quasiment tombés dans l'oubli et qui
devraient faire frémir tous les partisans du «tout automatique» en ma-
tière de photographie.
Les objets réduits à l'état d'épaves, rejetés hors du circuit où ils étaient
fonctionnels, séduisent Dieter Appelt au premier regard et il part aussi-
tôt en quête de leur vie intime et secrète. Il pourra s'agir d'une sphère de
métal poli portant son centre en elle-même et cherchant à rejoindre, sur
un sol inégal, le centre de la Terre; d'un rouleau de fil de fer captant la
lumière; d'un amas de clous soudés par la rouille; d'un bouton; d'un
macaron en plâtre. Ces objets ne sont pas relégués au rôle passif de mo-

dèle, mais interviennent eux-mêmes activement dans le processus qui les met en image. Leur pouvoir de suggestion se manifeste pleinement dans le fait que leur représentation n'est pas chose évidente, mais exige au contraire toute une réflexion. Man Ray disait que le hasard est une source intarissable pour les arts visuels. Ici ce sont les trouvailles fortuites qui mettent en route l'imagination de l'artiste et l'engagent sur de nouvelles pistes, à la recherche du procédé le plus apte à bien mettre en lumière leurs virtualités expressives.

Tout cela conduit à réemployer la camera obscura, et à repenser la photographie: libérée de son attitude réservée et distante, ce qui n'est pas un moindre paradoxe, elle est désormais chargée d'explorer les possibilités visuelles qui dépassent le cadre du matériel traditionnel. On en arrive ainsi à la photographie obtenue sans appareil photographique. La photographie s'approche des objets, tourne autour d'eux, afin de nous ouvrir les yeux sur leurs faces cachées; elle leur donne l'occasion de se montrer. Certaines de ces images doivent le jour à un curieux procédé d'interversion. Les objets sont placés à l'intérieur d'un appareil photographique dont les dimensions, certes, dépassent largement la moyenne habituelle, et c'est là qu'ils sont exposés à la lumière. Cette approche, ces principes de composition ne sont pas si éloignés de l'idée selon laquelle l'atmosphère terrestre serait comparable à une chambre noire et le soleil à ce «prodigieux photographe» dont Strindberg parle dans son journal: exposée à ses rayons, la matière terrestre, dans toute la richesse de ses formes, se mue en une substance sensible à la lumière.

«Que l'on songe seulement au dos du maquereau: sur l'argent de ses écailles, les vagues vertes de la mer sont littéralement photographiées. ... L'ablette, qui se tient à la surface des eaux, presque à l'air libre, a les flancs d'un blanc argenté et le dos bleu.

Le gardon, qui aime les eaux basses, commence à se teinter d'un vert un peu glauque. La perche, qui préfère les eaux profondes, prend quant à elle une couleur plus sombre encore, et ses stries latérales reflètent, par leur dessin noir, le décor aquatique. ... La dorade enfin, qui se laisse rouler au gré des vagues tumultueuses de la mer, parmi les embruns réfractant les rayons du soleil, arbore d'ores et déjà toutes les couleurs de l'arc-en-ciel sur un fond rouge et argent.

Tout cela ne relève-t-il pas de la photographie? Etant de par sa nature une plaque de bromure, de chlorure ou de iodure d'argent – car l'eau de mer contient tous ces sels –, ou bien une plaque d'albumine saturée d'argent, ou mieux encore, de gélatine, le poisson concentre les couleurs réfléchies par l'eau. Si on le plonge dans un révélateur à base de sulfate de magnésium (ou de sulfate de fer), l'effet sera alors si fort – in statu nascendi – que l'on obtiendra ni plus ni moins qu'une héliogravure. Et il sera inutile d'aller chercher bien loin le fixateur d'hyposulfite de soude, étant donné que l'eau où vit le poisson contient du chlorure de sodium et des sels sulfatés,

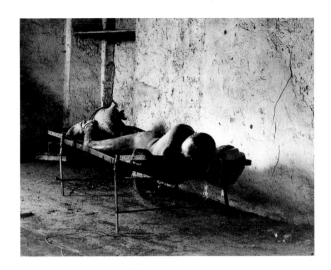

et que lui-même, dans sa propre composition chimique, renferme une certaine quantité de soufre....

Même en admettant que l'argent des écailles de poisson ne soit pas un argent véritable, l'eau de mer contient de toute façon du chlorure d'argent, et le poisson tout entier n'est presque rien d'autre qu'une plaque de gélatine.»

La conception expérimentale et novatrice de l'image telle qu'elle est illustrée par le présent livre entretient avec ces considérations des rapports étroits qui dépassent la simple analogie; en effet, on trouve en elles des correspondances et des suggestions qui sont même parfois d'ordre technique, et qui se confirment, par exemple, dans le fait que parmi les différentes sortes de gélatine, c'est celle qui est extraite du poisson qui est la plus indiquée pour certaines manipulations photographiques. Enfin, elles font voir la photographie sous un jour qui laisse entrevoir des possibilités bien au-delà des frontières étroites qui lui sont le plus souvent assignées.

La photographie devient ainsi un miroir qui nous renvoie au monde naturel des images, un miroir capable d'ouvrir les «portes de la perception» et qui, du même coup, permet de nouveaux moyens de représentation. En montrant, au cœur du spirituel, la trace et l'empreinte du naturel, la photographie établit un pont entre leurs deux domaines séparés. Elle oblige le regard à se porter vers ses origines, vers ce qui l'a fondée: elle devient une science des images vécues, éprouvées, qui embrasse aussi ce qui, n'est pas de son ressort d'un strict point de vue technique.

L'œuvre de Dieter Appelt se situe elle-même au bord d'une limite qu'elle aspire à transgresser, à la frontière du visible, à l'horizon de ce qui peut être perçu. Elle vise à accorder l'image mentale que je me fais des objets avec les possibilités techniques de la représentation en général. Le fait

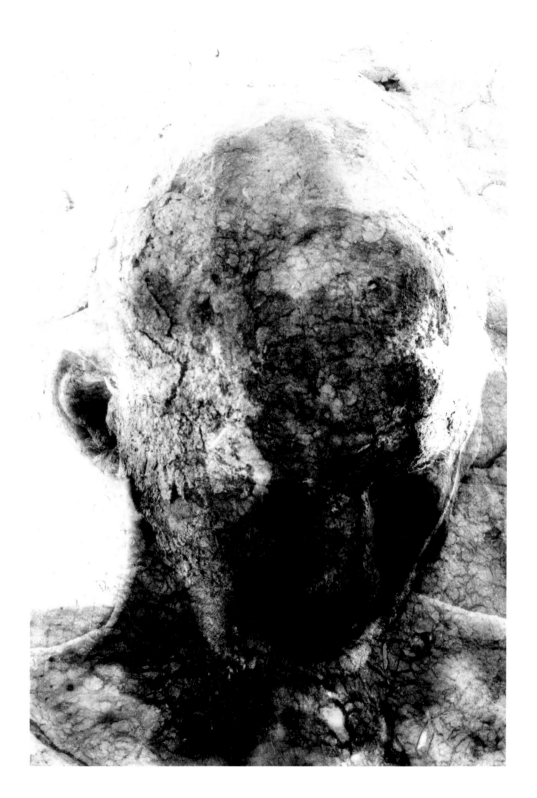

que l'on puisse fixer photographiquement l'apparence des objets est de peu d'intérêt lorsque l'on songe aux modifications que cette opération leur fait subir – sans parler des propriétés qu'ils révèlent au cours même du processus de reproduction, en passant d'un statut phénoménal à un autre. Par certains aspects, la matière elle-même appelle déjà l'existence, la présence d'un autre, son influence et son contact. Les marques que le lierre laisse en grimpant sur un mur de pierre, les cuvettes creusées par l'eau, les excroissances que l'on voit en haut des arbres foudroyés, tout cela manifeste l'aptitude de la matière à recueillir et à communiquer des impressions, révèle tout ensemble sa passivité réactive et sa productivité plastique. La Terre entière se présente comme une image, avec des formes innombrables qui s'interpénètrent et s'influançent les unes les autres: à la fois support, véhicule et mémoire de ses propres transformations.

Et à ce point de vue la photographie est plus fidèle que n'importe quel autre art visuel. Ses images sont elles aussi des objets reproduits d'après d'autres objets.

Les deux pôles de la photographie sont le jour et la nuit, le clair et l'obscur, la surexposition et la sous-exposition. La photographie est donc tout entière un royaume des ombres, agençant le monde de ses images par une oscillation inlassable entre les deux extrêmes du blanc pur et du noir pur. L'ombre est la riposte de la matière face à l'intrusion de la lumière, sa résistance rendue visible. Elle est le rempart derrière lequel l'objet se retranche pour ne pas être reconnu. La lumière cerne l'objet comme pour essayer d'apercevoir ce qu'il lui dissimule. La lumière et la non-lumière, la surface réfléchissante et ce qui, au contraire, esquive la lumière, à savoir l'ombre, constituent l'image par la gamme nuancée de leur dégradé progressif. Cette fallacieuse véracité qui recouvre comme d'un vernis les photographies ordinaires, ce brillant que laisse sur les images le désir d'accaparer le monde visible, est totalement absent de l'œuvre qui nous occupe.

Une photographie, en particulier, se situe entre l'animé et l'inanimé, le mouvement fugitif et son immobilisation; elle se réfère explicitement à une phrase de Raymond Roussel, choisie pour titre: «La tâche que le souffle produit sur le miroir». Cette photographie outrepasse déjà les frontières traditionnelles dans la mesure où elle transpose un matériau fixé linguistiquement dans un autre mode d'expression. Mais c'est surtout en un autre sens qu'elle se pose comme image-limite, comme image de transgression. De même que le verre du miroir représente le cas-limite d'une matière compacte pouvant devenir diaphane, de même sa surface réfléchissante, pure ou troublée, sépare et réunit à la fois ce qui se reflète en elle et l'image reflétée. L'image double est l'emblème du clair-obscur ambigu qui règne sur l'existence organique, partagée entre le froid et la chaleur, la vie et la mort, le moi et l'image du moi

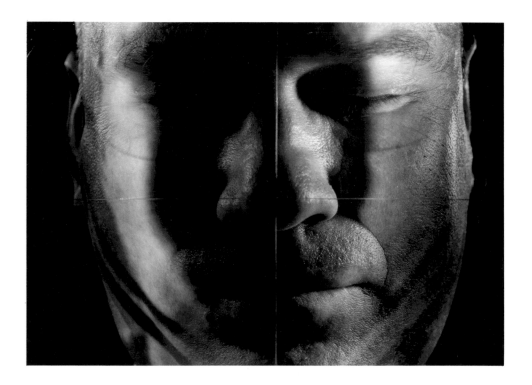

comme autre absolu. Elle témoigne du fossé qui sépare la vie d'elle-même depuis que, pour la première fois, un regard s'est rencontré dans un miroir et s'y est reconnu; elle témoigne de ce fossé mais également du saut qui le franchit. La trace du souffle sur la glace est ordinairement l'indice qui permet de déceler la présence de la vie chez un homme qui semble mort. Sur cette image, l'empreinte humide est apposée comme un sceau sur la frontière intangible qui sépare le reflet et l'image réfléchie, le moi et le non-moi, le moi et son double – elle tourne en dérision la servilité imitative du miroir et tente en même temps, sans y parvenir, d'insuffler une âme à la contrefaçon du visage humain. L'acte créateur est mis en échec, le souffle vital brouille et obscurcit le regard – signe que toute image est en procès contre elle-même et contre la connaissance en général dans la mesure où elle prétend à autre chose qu'une réflexion purement auto-référentielle. C'est dans cette situation piégée que s'introduit, en tiers, l'appareil photographique. Il intervient pour constater l'absence d'issue possible, mais apporte en même temps une sorte de résolution, en montrant aussi bien la manifestation de l'image comme reflet que ce qui contrecarre cette image, sous la forme d'une buée opaque qui vient tout noyer dans le brouillard. «La tâche sur le miroir» est programmatique au sens où elle illustre le paradoxe de toute illustration et tout particulièrement le paradoxe photographique. En se

photographiant elle-même, la photographie fait apparaître sa loi fondatrice: transformer l'invisible en image, tel le souffle qui, en embuant la glace, devient visible aux dépens de la netteté du reflet.

L'appareil tel qu'il intervient ici n'est pas uniquement un instrument servant à reproduire la réalité extérieure – au sens où cette réalité serait un tout achevé, un original dont on pourrait donner directement une copie conforme. De même que «tout instrument au sens large du terme, parce qu'il est un moyen d'intensifier l'activité de nos sens«, représente «la seule façon possible de dépasser la simple perception immédiate et superficielle des choses», de même l'appareil photographique entretient lui aussi «en tant que produit de l'activité cérébrale et manuelle, une parenté étroite avec l'homme lui-même, si bien que, dans l'œuvre de ses mains, l'homme peut apercevoir quelque chose de lui-même, l'incarnation de son univers mental, le miroir où s'imprime son intériorité, bref, toute une partie de lui-même» (Ernst Kapp, Grundlinien einer Philosophie der Technik). L'appareil photographique et la photographie elle-même devient ainsi une voie particulière de la connaissance de soi, un moyen spécifique d'interprétation du monde qui réfracte la perception visuelle dans le rapport qu'elle établit entre l'image et son reflet, le clair et l'obscur, le souvenir et l'oubli.

Du point de vue d'une philosophie de la technique, l'appareil photographique peut être considéré comme le prolongement extérieur de l'œil. Comme l'œil, l'appareil redonne les signaux qui lui sont transmis selon sa structure et sa fonction à la différence toutefois que ses perceptions ne répondent pas à des fonctions vitales, et qu'elles sont dégagées des impératifs de la survie. La photographie offre donc de pures représentations; ses images ne se laissent pas réduire, par l'interprétation aux réalités immédiates de la vie. C'est particulièrement flagrant lorsqu'elles mettent en scène des situations empruntées à la vie qui suscitent ordinairement des réactions spontanées: irrémédiablement, la photographie la plus proche de la vie est toujours déjà du passé. Elle est ce qui n'est plus. Elle impose au spectateur un rôle d'observateur distant, dont les réactions éventuelles ne pourraient être que vaines et absurdes. Elle suggère une présence irréversiblement perdue. Elle se donne comme un pur souvenir, clos et inaccessible, détaché de tout ce qui pourrait avoir une valeur d'action.

Adelbert Chamisso raconte l'histoire d'une ombre qui, par un froid exceptionnellement rigoureux, gèle sur le sol et y reste prisonnière. Le matériel photographique, qui analyse et fixe ses objets en fonction de leur relatif degré d'ombre, est tout à fait comparable à ce sol gelé où l'image transie des choses reste captive. On pense également aux conceptions magiques selon lesquelles le fait de photographier un objet ou une personne leur retranche quelque chose: même si nous ne l'avouons pas forcément, ces superstitions touchent en nous une corde sensible.

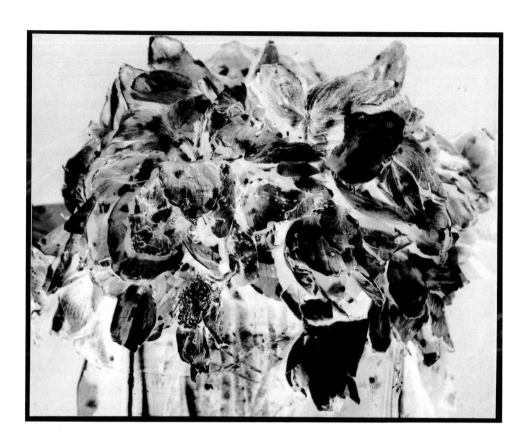

Il est sûr en tout cas qu'à chaque cliché, le modèle perd quelque chose de lui-même, quelque chose qui désormais gardera l'aura du périssable. Plus jamais l'objet, ni l'être aimé, ne ressembleront à cette image présente. Il ne s'agit bien sûr pas d'une liaison causale, mais il est vrai que, selon une logique de l'instant, un état donné du modèle disparaît définitivement. Les choses ou les personnes, dont le devenir est lui aussi pris dans le mouvement de la matière et à ce titre prévisible presque statistiquement, vendent leur ombre à l'image qui la cherche et la capture.

L'œuvre photographique de Dieter Appelt prend à cœur d'ébranler et de défaire l'habituel rapport sujet-objet. Il ne s'agit pas d'instaurer une correspondance symbolique entre intériorité et extériorité, expérience subjective et expérience du monde, qui transformerait l'univers des objets en un arsenal d'allégories du sujet. L'analogie résiderait bien plutôt dans le fait que le monde extérieur et le monde intérieur se présentent l'un et l'autre comme une chambre noire susceptible d'être éclairée de la même façon: ne parle-t-on pas d'«éclair» ou d'«illumination» lorsqu'une idée jaillit subitement, comparable à l'objet sur lequel on projette le faisceau lumineux? Il est donc ici question d'un éclairage al-

afin de mettre à jour l'inconnu dans l'une et l'autre sphère. La photographie nous rend plus réceptifs à ce que notre propre nature renferme d'étranger et d'inaccoutumé. Elle se rapproche de ce mode de pensée dont Novalis disait dans un fragment que l'on y parvient «seulement si l'on se rend étranger à soi-même, si l'on se modifie et s'observe soi-même». «Nous voyons à présent quels sont les véritables liens qui unissent le sujet à l'objet; nous voyons qu'en nous aussi existe un monde extérieur, qui entretient avec notre intériorité le même rapport que le monde extérieur avec notre extériorité; et tous deux sont liés l'un à l'autre de la même manière que notre intériorité l'est à notre extériorité.»

La plaque photosensible en arrive ainsi à préférer enregistrer les interférences qui altèrent la finalité immédiate de l'image et déçoivent l'attente dont elle pourrait être l'objet. D'où l'importance attachée aux effets de surexposition, de sous-exposition, d'exposition double ou multiple, aux phénomènes de flou, à toutes ces «imperfections» qui perturbent la reproduction unilatérale de ce qui se trouve devant l'objectif. Ces effets sont souvent le fruit du hasard mais ils peuvent être ensuite utilisés de manière préméditée pour devenir des éléments constitutifs de l'image. Par ailleurs, la manière dont l'appareil photographique peut se jouer de nous et nous mystifier n'est pas gratuite mais répond à une loi nécessaire; la photographie d'Hippolyte Bayard par exemple, qui ne nous laisse apercevoir, dans une foule de passants, qu'une seule et unique jambe, illustre parfaitement cet état de fait: l'image proscrit le mouvement. Elle acquiert une durée qui, par comparaison, réduit les traces fugitives de la vie à des ombres imperceptibles. L'histoire de la photographie est pleine d'exemples de ces imperfections apparentes qui, à y regarder de plus près, révèlent la véritable nature de son travail inconographique. On considère là un mode d'expression qui s'apparente à la mémoire humaine.

La sensibilité même du film ou du papier photographique renvoie à des possibilités qui vont bien au-delà du simple enregistrement de formes extérieures. Admettons «que la réceptivité aux impressions lumineuses» soit l'une des «manifestations les plus originelles et les plus profondes de l'intelligence humaine»; admettons que «pour tout habitant de cette Terre qui ne s'éclaire pas par elle-même, l'alternance de lumière et d'ombre, le dualisme du jour et de la nuit soient la toute première impulsion et la finalité dernière de sa faculté de penser» (Troels-Lund): nous reconnaîtrons alors une analogie foncière entre la pensée et la photographie.

La photographie devient un organe de la pensée, une forme d'expression spirituelle. Elle abolit le rapport d'antithèse entre l'objet regardé et le sujet regardant, elle réunit et confond ses deux pôles. Dans la représenté, où jouerait tantôt la lumière des idées, tantôt celle de la nature,

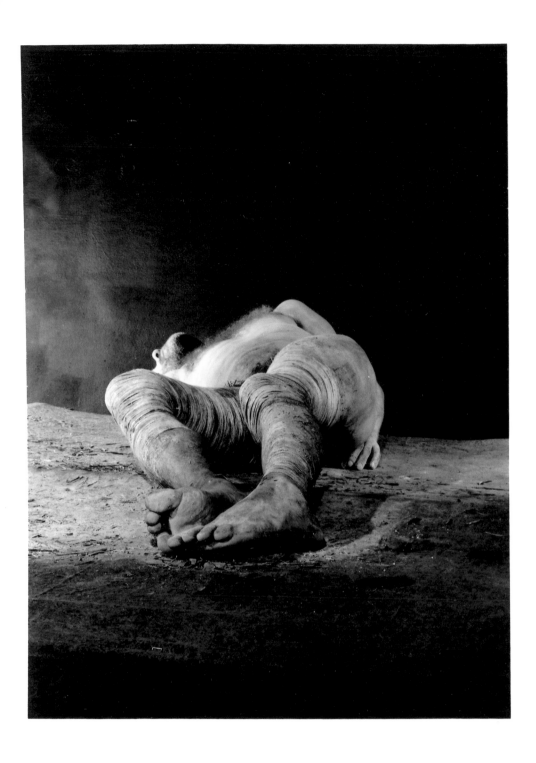

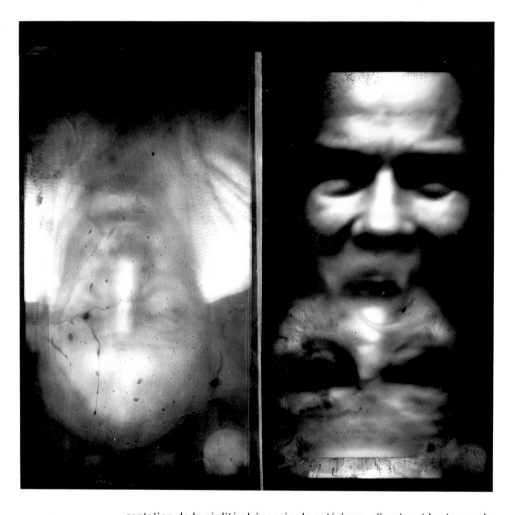

sentation de la réalité phénoménale extérieure s'incrivent les traces de la pensée. L'image devient l'experimentum crucis d'une attitude à l'égard du monde où priment l'exploration, l'invention et la découverte. Elle donne une frontière commune à l'intérieur et à l'extérieur. L'intériorité se projette et se manifeste dans l'extériorité et vice versa: les deux sphères distinctes se réfléchissent l'une dans l'autre. C'est pourquoi ce relâchement, cette fluidité des limites peut devenir le thème de photographies sur lesquelles on verra se fondre les données constitutives du paysage, à savoir l'eau et la terre, l'élément liquide et l'élément solide; on y verra aussi des rameaux agités par le vent suggérer le ciel et l'horizon. L'opération photographique donne à la lumière et à l'ombre l'objectivité d'une nouvelle forme d'espace: le facteur artificiel proprement dit – i. e. les moyens techniques – et le sujet naturel font surgir dans leur rencontre des coupes entières d'un nouvel espace de réalité, où, s'ouvre un infini, pour la pensée. On assiste à un acte de délimitation à l'inté-

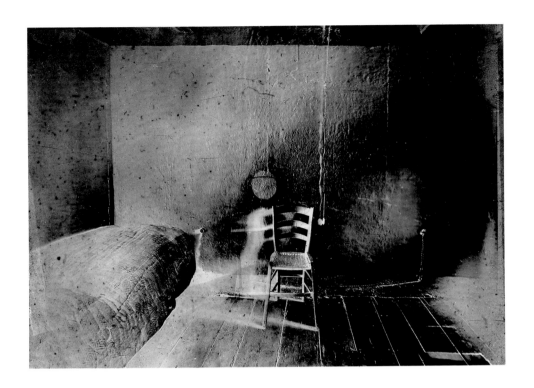

Les objets du monde extérieur, dont nous ne possédons en temps ordinaire qu'une connaissance et un sentiment vague, nous apparaissent alors sous un jour nouveau, si bien qu'en dépit de leur nature insaisissable et fermée il nous devient possible de les intégrer à nos processus de pensée. Les nouveaux procédés techniques sans lesquels les photographies de ces dernières années n'auraient pu voir le jour n'ont d'autre raison d'être que ce désir d'approcher les objets par le moyen d'une participation quasi magique. Pourquoi ne pas imaginer des images où l'invisible se ferait diaphane et l'ombre lumineuse, des images où viendrait éclore ce qui habituellement se dérobe à nos regards et reste rentré en soi-même? Et, puisqu'elles sont concevables, pourquoi ne seraient-elles pas également réalisables? La réponse semble être positive: pensons à ce principe de composition qui consiste à combiner des temps de pose différents et à multiplier le nombre des expositions successives: sur le négatif viennent se superposer des centaines et des centaines d'images du même objet. Et mieux encore: l'objet à reproduire est placé sur une rieur de l'infini qui, en même temps, jette les bases d'un monde où convergent l'espace et la pensée.

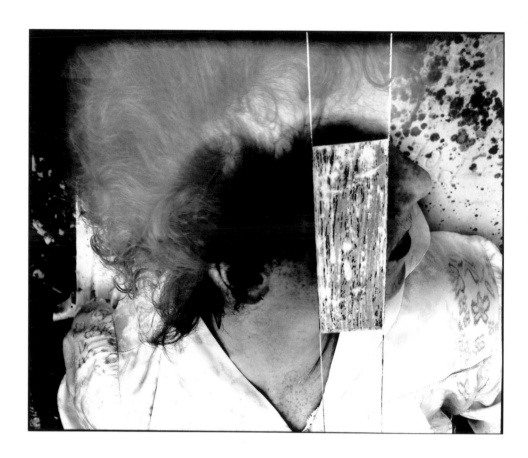

sorte de tour de potier qui lui imprime un mouvement de rotation, ce qui introduit encore des modulations supplémentaires. De tout cela résulte une composition expérimentale qui tient à la fois de la machine transformatrice et de l'aventure conceptuelle: tous les impondérables sont pris en compte et pourtant on n'est jamais à l'abri d'une surprise.

Les modifications radicales que cette machinerie fait subir à l'objet ne sont pas sans rappeler la démarche intérieure de l'esprit cherchant à percer l'intimité cachée des choses et les retournant mentalement en tous sens afin de découvrir quelque aspect ignoré. La superposition de tous les moments de la rotation, qui résulte des variations progressives de distance entre le diaphragme et l'objet posé sur le socle tournant, amène pour ainsi dire l'objet à sortir de lui-même sur l'image. Il prend l'aspect que seuls revêtent d'ordinaire les phénomènes lumineux atmosphériques. La métamorphose des objets et surtout des plus insignifiants d'entre eux – un bout de carton, un éclat de miroir brisé – est absolument radicale, et peut-être se rapprochent-ils ainsi d'un état idéal,

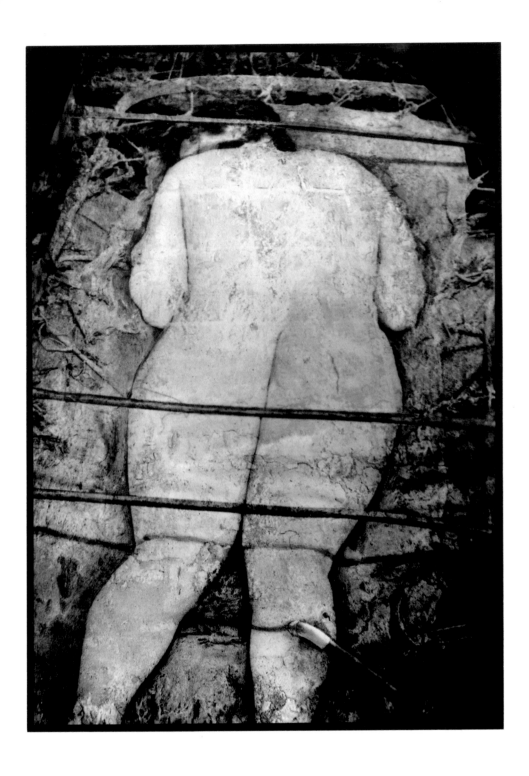

hors du temps et de l'espace, qui excède les limites de notre entendement. Ils deviennent la contre-image d'eux-mêmes. L'objet familier disparaît. Il s'évanouit. Les solides se dissolvent, et passent de l'état statique, au pur mouvement. La longue maturation préliminaire se résout en une image unique et irremplaçable.

Comme pour signaler que les corps peuvent devenir évanescents et se muer en une idée, une photographie de la série «Espace complémentaire» noie les contours de la silhouette au moyen de traînées lumineuses qui finissent presque par la masquer tout entière. Cette lumière d'inspiration artificielle joue sur la présence et l'absence, filant ainsi la métaphore qui unissait déjà, à un double niveau, l'espace et le corps, la texture du bois, de la peau et des vêtements. La technique de superposition confine ici à la transsubstantiation. Les chronologies se sédimentent, forment des strates. Et l'image répond à la question que Schelling posait dans l'ouvrage déjà mentionné: «comment faire passer d'un

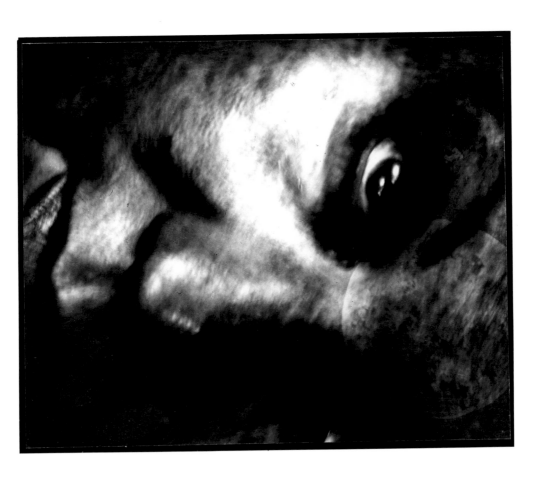

monde à l'autre, sans pour autant le suspendre, ce mouvement qui circule à travers le corps, l'esprit et l'âme». Car, dit-il, «la terre, comme le corps qu'elle recueille en son sein, n'est pas destinée à rester uniquement une pure extériorité, mais à être tout à la fois et indistinctement intérieure et extérieure».

«N'est-il donc pas naturel que, lorsque la forme corporelle qui enchaînait l'intériorité à l'extériorité se désagrège, l'autre au contraire se dégage librement, cette autre où, pour ainsi dire, l'intériorité résout et surmonte l'extériorité?»

Comme tous les autres modes d'expression, la photographie incline à reproduire ce qu'elle a déjà sous les yeux et à redoubler le monde phénoménal. Elle offre d'innombrables moyens de mettre en question les fausses évidences de la perception, et de représenter les choses dans le respect de leur propre réalité, mais ces moyens finissent par tomber dans l'oubli avec le perfectionnement technique. La rapidité, la fiabilité

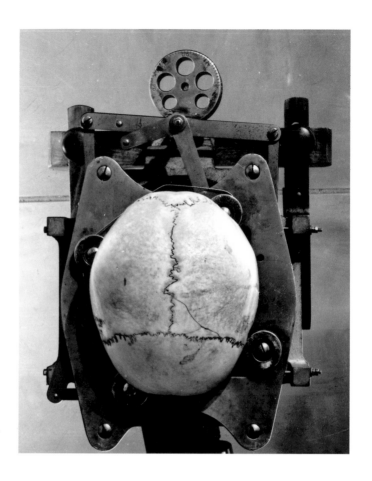

du rendu, les perspectives spectaculaires, le culte de l'événement et de l'instant à saisir, à peine tempérés par quelques flous et autres effets évidents, tendent à nous conforter dans l'image du monde qui est la nôtre et dont nous répugnons à changer, parce que nous sommes pris dans les goûts et les préjugés de notre époque. Le voyeurisme photographique s'enracine, à mon avis, dans une pensée facile qui se refuse à voir tout ce qui pourrait contrarier son phantasme de réalité, dans une pensée qui rappelle la manière dont nous apaisons nos inquiétudes existentielles en jetant un coup d'œil au miroir. Comme le cinéma, l'image photographique s'efforce de satisfaire à un consensus culturel pour lequel les infractions à la norme ne peuvent être tolérées qu'à l'intérieur de la norme. L'actualité de Dieter Appelt vient donc aussi de ce que ses images nous ouvrent les yeux sur les limites de nos préférences et de nos modèles, tout en indiquant une issue à ce cabinet des glaces où nous ne sommes finalement confrontés qu'à notre propre reflet. Et cette issue nous ramène à une photographie où l'imaginaire devient réalité et où les ombres retrouvent l'usage de la parole.

Corporeal shadows in the light of ideas

In Dieter Appelt's more recent work photography may be said to redis-
cover itself. What we find here is a consistent refusal to illustrate the
significant and eventful, a turning away from the carefully stage-ma-
naged moment and from an immediate concern with objects as such. A
superficial and prescribed pictoriality is replaced by a type of photo-
graphy that is self-explicative. What we see is a photograph that begins
afresh to rediscover and fathom its own possibilities, a photograph
which recalls what was formerly demanded as a programme and a chal-
lenge to understanding the world inasmuch as "an entire new series of
manifestations would become clear to us if we were no longer able to
change merely their outward appearance". For "even the most material
of things appear as though they were ready to give quite different signs
of life from those that are now familiar". These sentences from
Schelling's fragmentary conversation "Clara" seem to me to be closely
related to the intentionality of the present work and to the frame of mind
in which it came into being.
The question is whether the current way of depicting the world, how-
ever perfectly this may be done, can still conform to the idea of a photo-
graph which, properly understood, should be more than simply a means
of portraying something else, more than an instrument that merely re-
gisters something that lies outside itself. For some time past this artist
used photography with a documentary understanding, turning it into a
repository of transitory actions. But even in the earliest pictures and pic-
torial experiments which followed on from this, it was not always easy
to tell what the image owed to the object and what it owed to the photo-
graphic process itself. Finally pictures began to emerge which drew the
observer inside the photographic process and thus claimed attention for
the conditions under which they had come into being.
In following this development, this work, like everything else that seeks
understanding, that demands to be seen and that refuses to repeat the
merely self-evident, obeys the genetic law of the modern age. What,
from the point of view of a temporarily progressive consciousness that
considers itself abreast of the times, seems out-of-date and superseded,
may, when seen from this very aspect of alleged outdatedness, be recog-
nized and released in all its hidden or neglected wealth of technological
and aesthetic possibilities and in all its possible applications. What, in
the course of historical development and technological evolution, has
fallen behind or begun to flag, what was once left by the wayside will
now be actively sought by all who have not settled down in a world of
comfortable practicalities. Such people will go on dreaming the dream
of discarded possibilities. By yielding to a retrogressive trend, they will
develop an ability which Henri-Frédéric Amiel describes in his "Grains

de mil" when he writes that "only few people know it and almost no one practises it: the ability to simplify oneself by degrees and without limitations; to relive those forms of consciousness and existence which are already past (...), to descend to the elemental state of an animal existence or even that of a plant (...), to return through a process of increasing simplification to the condition of the embryo or point, to a latent existence, in other words, to free oneself from space, time, body and life by plunging down, from circle to circle, into the darkness of one's primal being, rediscovering one's very own origins through a series of infinite metamorphoses (...), the highest principle of intelligence, spiritual rejuvenation on request".

Preoccupation with the past does not derive, in this dispensation, from sentimental escapism, rather does it betoken recourse and return to potential worlds in order to sketch out an image according to our idea of them. Such a reverse procedure is doubly true of these images: it is true of the things that have been cast aside, things which the obsessive collector awakens to new life, and it is also true of those old and half-forgotten methods which would strike fear in the hearts of all fully automated professional photographers.

As for the artefacts divorced from their functional context, the very first sight of them inspires and encourages him to explore their hidden life. A gleaming steel ball which bears its centre within itself and, placed on an uneven surface, seeks to reach the centre of the earth; a roll of wire which catches the light; an agglomerate of nails held together by rust; a button; a plaster of Paris rosette. At the same time, these artefacts are

not so much objects to be reproduced as objects which themselves intervene in the process of reproduction. Their suggestive force is revealed in the way they persuade the observer to reflect on how they may best be transformed into images. Man Ray once called chance the never failing wellspring of all visual art. Here it is chance discoveries that set the discoverer's imagination working, tempting him into embarking upon a further search in the hope of finding a process that can place their latent phenomenal reality in their right and proper light.

This leads to a reacceptance of the camera obscura and thence to the concept of a photograph which, paradoxically enough, dispenses with its traditional appurtenances in order to establish its pictorial potential beyond its conventional equipment. The result is the camera-less picture. It is a type of photograph that approaches things, encircling them, in order to open our eyes to the side we cannot see, offering the objects the chance to show themselves off. Some of the pictures owe their existence to a kind of exchange process. The objects in question are placed inside a photographic camera whose dimensions, however, exceed all

comparable measurements, and it is here that they are exposed. Into this well-ordered world of ideas belongs the notion according to which the earth's atmosphere resembles a darkroom, with the sun as that "wondrous photographer" of whom Strindberg wrote in his diary and for whom all temporal matter, in all its formal richness, becomes photosensitive material.

"Think of the back of the mackerel on which the sea's green waves are photographed on silver. (…) The whitefish which lives on the surface of the waters, almost in the open air, is silvery white on its sides and only blue on its back. The roach which inhabits shallow waters has already begun to take on a sea-green hue. The perch that prefers the deeper waters is darker yet, its lateral bars reflecting the waves' decorations in their inky black outline. (…) The golden mackerel, finally, which rolls to and fro in the ocean's pounding billows, where the spray refracts the rays of the sun, has even merged into rainbow colours on a silver and golden background.

What is this if not photography? On its bromide or chlorine or silver iodine plate – for sea water contains these salts – or on its silver-saturated albumen plate or, even better, on its gelatine plate, the fish intensifies the colours refracted by the water. If it is placed in a developer of sulphate of magnesia (or iron), then the effect – "in statu nascendi" – is so powerful as to produce a virtual heliograph. And the fixer of hyposulphurous sodium does not need to be far away, since the fish after all lives in sodium chloride and sulphates, in addition to which it brings its fair share of sodium with it. (…)

Even admitting that the fish's silver scales are not made of silver, the sea water itself contains sufficient silver chloride, and the fish is little else but a single gelatine plate."

These considerations – to which the experimental and exploratory visual concept that is documented in this volume is more than allegorically related – doubtless contain stimuli and correspondences, including ones of a technological nature, which are confirmed not least by the fact that, of all the different kinds of gelatine, isinglass is the most useful for photographic purposes. They shed light on photography, a light which casts its radiant beams far beyond what, for the greater part, are narrowly apprehended confines.

Photography becomes a mirror which points us back to the natural world of images, opening up the "doors of perception" and allowing new representational means to enter. It links the natural with the intellectual by enabling us to recognise the former's traces within the latter. It guides our glances back to the substance from which it issued. And in doing so it proves itself to be experimental in a fundamental way, as the study of empirical images embracing what, from a purely technical point of view, inhabits the realm beyond photography.

This work itself lies on a boundary which it seeks to transgress, the boundary of what is visible, the contour line of what is made manifest. It is calculated to forge a link between what is reproduced within me and the possibilities of technical reproduction in general. That things can be fixed in visual form is a matter of relative indifference when set beside the change that they undergo and when seen in the context of the qualities which they reveal in the process of being illustrated, a process which involves a transition from one phenomenal state to another. Matter itself shows characteristics which point to a presence, a contact, an influence, and the existence of something else. The traces left by ivy

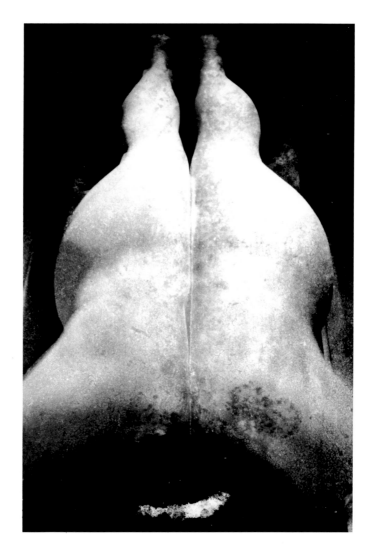

as it feels its way over drystone walls, troughs hollowed out by water, outgrowths on trees that have been struck by lightning – all of these show the capacity which matter has for creating impressions and finding expressions, its passive and active qualities, its reactive suffering and formative nature. The earth as a whole presents itself as such an image, diversely and mutually fashioned, the vehicle and expression of its forms and itself a form of reminiscence. And in this respect photography is more closely akin to the world than any other artificially created image. Its images are likewise concrete, objects on which the other objects are modelled.

Between day and night, dark and light, overexposure and an unblackened plate the poles of photography are poised. This makes it a thing of shadows, a form of transition between pure white and pure black, from

whose extremes the world of its images fits together. Shadow is that with which matter seeks to assert itself against light. Shadow is increasingly visible resistance to light on the part of matter. By means of shadow the object protects itself against being recognized. Light encircles the object as though seeking to glimpse what lies hidden behind it. A reflective surface and what is turned away from it, shadow, light and nonlight, constitute, in their tonal gradations. The image which becomes visible by merging the visible with the invisible and establishing a relationship between them. What lies upon the world of images like the varnish of a false veracity, like the brilliant sheen of desire that seeks to master the visible world, is worn away and eroded by photography such as this.

An image comes into being in the transitional zone between the animated and the motionless, between what is transitory and what is fixed, an image expressly related to a sentence of Raymond Roussel's which it takes as it title: "The mark on the mirror which a breath creates". This type of photography already transcends exisiting barriers by translating what is linguistically fixed into another realm. And yet, in another respect, it presents a transitional, borderlike image. Just as the glass of the mirror is the borderline case of a dense material which passes into something diaphanous, so its reflective mirror surface, open to pureness and clouding, divides and unites what is reflected in it with the image therein reflected. The double image shows the ambiguity of an organic existence led between warmth and cold, between life and death, between one's very own self and its image as the latter's alter ego. It testifies to that leap across the moat which divides life from itself since that very first time when, in self-recognition, our eyes once fell on the glass. The vapour of our breath on the mirror may be regarded, diagnostically, as a sign of the fact that he who appears to be dead is still in the land of the living. Here, on this image, the mark that is left by the breath's condensation becomes a seal that marks the boundary, the unbridgeability of the chasm between reproduction and the thing reproduced, the self and the non-self, the self and his doppelgänger – contempt for the mimicking glass and yet also a failed attempt to breathe a soul into the human likeness. The creative art miscarries, the life-giving breath dulls and darkens our gaze, a sign that every image is at odds with itself as it is with that insight which holds out the promise of something other than self-referential reflection. It is into this complex situation that the camera forces a way for itself. Like some third party it registers our sense of hopelessness, ending that state by recording the way that the image reveals itself as a reflection and by causing whatever opposes this image in the form of a vaporous cloud to disappear in mist. The "mark on the mirror" is programmatical inasmuch as it gives visual form to the paradox that lies behind the creation of every image, but more especially to the paradox of photography. Photography which photographs itself and gives expression to that law which has enabled it to appear, namely, transformation of the invisible into a visual image, a process comparable to that breath which takes on visible form when we breathe on a mirror, causing the glass to cloud over.

As manifest here, the camera is not simply a tool for reproducing the world outside, a world which, as something ready-made, might be turned into visual images. Just as "every tool, in the widest sense of the word, is a means of making our senses more alive", and is thus "the only means we have to proceed beyond an immediate and superficial perception of things", so this perception, "as an activity of both brain and hand, is so fundamentally and intimately related to the individual himself that,

in the works created by his hand, he sees before his eyes a part of his very being, his imaginary world embodied in matter, a reflection and after-image of his inner being, in a word, a part of himself". Thus Ernst Kapp in his "Grundlinien einer Philosophie der Technik". The camera and, with it, photography in general becomes a special medium by which to observe the world and one's self, a medium in which the perceptional process is reflected in the relationship between the image and its reflection, between light and dark, and between recollection and the act of forgetting.

The camera and organ have this in common that the former may be interpreted, in the sense of a philosophy of technology, as a projection of the latter. Like the organ, the camera re-forms the stimuli that are communicated to it in a way determined by structure and function, but with the decisive difference that its way of observing the world is devoid of vital functions and that it is, to a certain extent, divorced from all those demands involved in coming to terms with existence. And so it provides us with pure representations with an inherent tendency to resist an immediate and vital exegesis. This aspect reveals itself particularly insistently when those interrelations are given visual form which arouse situational reflexes. And yet, in terms of its being true-to-life, the photographic image is always a thing of the past. It is something that no longer exists. It forces us to adopt the role of dispassionate observers who can act with only absurd and empty reactions. It suggests a presence we can never catch up with. It is pure, self-contained and unattainable memory, a memory no longer in keeping with whatever has any meaning in terms of leading an active life.

Adalbert Chamisso tells the tale of a shadow that froze to the ground at a time of exceptional cold. In a very direct way, the photographic material of the camera as it scans its objects for their shadow values and then records them is like this ground which freezes shadows to the spot. There is a connection here with that view of magic which places the act of taking a photograph in a private relationship with the object photographed, a view which touches on an intimate, albeit generally unacknowledged, emotion. But what remains certain is that with every photograph the object in question is somehow eroded, plunged once and for all into a mood of transience. Never again will it, or you, be the same. A certain aspect of the object photographed is simultaneously, but not causally lost. Both things and individual persons, which are themselves, in a certain respect, a statistically ascertainable pounding of waves of matter, forfeit their shadows to the image which seeks them out and captures them.

It is the irritation and dissolution of the familiar subject/object relationship with which this photography concerns itself. But not in the sense of

a symbolical correspondence between an inner and outer experience, between my experience of the world and that of the self whereby the objective element is transformed into a symbolic arsenal for the subject to exploit. Here might an analogy more readily be drawn between inwardness and outwardness as a darkened room which might equally be lit, just as some brain-spun phantasm might be recognized as though illumined by lightning. In other words, alternate lighting by natural light and by the light of our thoughts which, here as there, opens our eyes to what was unrecognized. Photography increases our perceptional sensitivity to all that is alien and unfamiliar within our own nature. It becomes a means of approaching that understanding which Novalis describes in one of his fragments as an understanding attainable only through "self-alienation, self-transformation and self-observation". "Only now do we see the true bonds which link together subject and object; see that the outside world also exists within us, a world which is linked to our inner selves in the same analogous relationship as the world outside us is linked to our outer selves: both are linked in much the same way as our inner and outer selves."

The photosensitive plate becomes, as it were, a receiver for disruptions which diverge from what may have been the immediate purpose or visual expectation. And so what might be called the pathology of the camera receives so special and elevated a status. Overexposure, underexposure, double or multiple exposure, lack of definition, everything that is thought of as faulty and that stands in the way of an unequivocal reproduction of whatever is placed in front of the lens, can be turned into a means of creating images, a means which, as often as not, is unpremeditated but which will then be consciously used. On the other hand, where the camera can dupe and trick us we find a special legitimacy into which for instance we may perhaps gain an insight through that photograph by Hippolyte Bayard in which nothing else is visible except for the leg of a passerby. This image rejects all sense of movement. It has a permanence, measured against which the transitory traces of an animated existence become imperceptible shadows. The pictorial history of the art of photography is full of examples of apparent imperfections in which, on closer inspection, the iconography of a medium is deciphered which, in its obstinate regard for the world, appears related to the human capacity for recollection.

Even the sensitivity to light of photographic paper points to possibilities which are far from exhausted when the world of external phenomena has been fixed in photographic form. If we assume – to quote Troels-Lund – that "sensitivity to the effects of light" is one of "the most primitive and basic manifestations of human intelligence" and that "for every inhabitant of this earth, a sphere which is not itself a source of light, the

interplay between light and dark, and between day and night, is the earliest impulse and ultimate goal of his capacity for thought", we may see a basic analogy between photography and thought.

Photography becomes an organ of thought and an intellectual form of expression. It resolves the opposition between objectivity and observation, blending and uniting them. Traces of thought are registered in the representation of external phenomenal reality. The image becomes a crucial experiment in experiencing the world, an experience which is both an act of reconnaissance and a form of invention as well as discovery. In it the boundary between inside and outside becomes coterminous. Projection and manifestation of the interior in the exterior and of the exterior in the interior, reflecting their separate spheres in each other's surface. And so this dissolution or merging of boundaries can itself become a subject for photographs in which the elemental conditions of the countryside, water and earth, merge with one another, and windswept branches create an artificial sky and an artificial horizon. Light and shade are objectified in the photographic process as a new spatial form, the artificial, technically feasible and the naturally occurring allowing a new and realistic space to emerge from boundless conceivable details. An act of imposing boundaries in unbounded space and, at the same time, an act of constituting a world in which spatial and conceptual orientation come together as one.

The things of the world around us which we initially only knew and felt we recognize now in a state of change, a state which allows us, notwithstanding their impenetrability and incomprehensibility, to include them in the motions of our thoughts. The desire to approach and participate in this process is promoted by all those preparations without which these photographs of recent years would not have existed, could not, indeed, have been conceivable. Should images not be possible in which the opaque becomes diaphanous, the shadowy a manifestation of light, images in which what is turned in upon itself and withdrawn from our gaze blossoms into life?

Conceivable perhaps, but feasible as well? An answer to this question comes from a construction which combines long and short shutter times with one another, with the help of which one and the same object is exposed several thousand times on a single negative. But, as if this were not already enough, the object being photographed is then rotated and further modulated by means of a kind of potter's wheel. The result is a meaningfully thought-out experimental arrangement which, transformation machine and thought experiment in one, takes account of all imponderables and yet is never safe from any surprise.

The transformation of any object that fits this mechanism is brought about in such a way as seems appropiate to that inner sense which is concerned with the inner side of things that is turned away from us and which has already turned it to and fro in order to test it. With the simultaneous overlapping of the individual rotational points produced by the gradual deviation of the aperture and the object, the image thus created allows the object to emerge as though from within itself. Like luminous phenomena in the atmosphere, it becomes a phenomenon as such, of a kind that we normally encounter only in the case of such atmospheric phenomena. The transformation of things, and, especially, of the inconspicuous objects among them – a piece of cardboard, for example, or a broken piece of mirrored glass – seems complete, so that they may perhaps approach that state of spacelessness and timelessness which lies beyond our perceptional potential. They become counterparts of themselves. The familiar object disappears. It dissolves. What was solid turns to fluid, what was static becomes pure movement. The length of time that was spent in preparation evaporates in a single, unrepeatable image.

As an indication of the way in which corporeal reality can dissolve into thought, there is a photograph in the series "Complementary Space" in which traces of light are superimposed on the contours of the shape, thereby consuming them. This artificial use of light, in which the incidence of light is handled with inspired effect, plays with presence and absence, paraphrasing a theme which had already linked together space and body and the texture of wood, skin and clothing in a twofold stratification. The technique of superimposition is aimed here at transubstantiation. The temporal layers are deposited one by one. The image provides an answer to the question raised by Schelling in the treatise mentioned at the outset: "how can that revolution established by body, spirit and soul be transported from one world to another without thereby being abolished?" It is not decreed that "the earth, and hence the body that is taken from it, should be merely superficial, rather should they be exterior and interior, one in both". "It is not natural that when o n e form of the body decays, a form in which the inner part was bound by the outer one, another form should then become free in which the outer part is dissolved by the inner one and, as it were, overcome?"

Like the other media, photography, too, has a tendency to show once again what is in any case visible, and to double the world of phenomenal forms. In the course of becoming technically ever more perfect, the possibilities that photography has of countering our self-evident way of seeing things and allowing them to be depicted in all their intrinsic reality have fallen into oblivion, for all that they themselves are a product of technical consciousness. Speed, fidelity of reproduction, astonishing

perspectives, on-the-spot reporting, being in the right place at the right time, a stringency of approach relaxed, it is true, by an intentional lack of definition and by other superficial effects, all of which tend to confirm an image of the world which, subject as we are to the mood of the time, we continue to see, and wish to see. The voyeurism of the camera has, I suppose, its deeper significance in a kind of wishful thinking, a refusal to admit the truth, which is not dissimilar to the way in which we get over life's irritations when gazing into a mirror. Like the medium of film, the photographic image strives to achieve a degree of cultural consent according to which deviations from the norm are deemed to be tolerable only within a normative framework. The actuality of this artist's images lies not least in the fact that they allow us to see the limits of our predilections and models and point out a way which leads us out of the hall of mirrors in which we see but ourselves. A way, moreover, which leads us back to a kind of photography in which what is imaginary becomes reality and shadows regain the power to speak.

DIETER APPELT geb. 1935 in Niemegk. Musikstudium in Leipzig und Berlin. 1959 Studium der Photographie und experimentellen Photographie bei Heinz Hajek-Halke in Berlin. Seit 1982 Professor an der Hochschule der Künste Berlin.

EINZELAUSSTELLUNGEN (Auswahl)

1977	Galerie Nothelfer, Berlin
1978	Galerie Marzona, Düsseldorf
	Galerie Petersen, Berlin
1979	Neuer Berliner Kunstverein (Aktion)
1980	Symposium International d'Art Performance, Lyon
	Galerie Arpa, Bordeaux
1981	Musée d'Art et d'Histoire, Genf (Aktion)
	Neuer Berliner Kunstverein/Künstlerhaus Bethanien, Berlin (Aktion)
	Galerie Springer, Berlin
	Galerie Hermeyer, München
	Galerie Ufficio dell Arte Creatis, Paris
	Canon Gallery, Genf
	Hyperion Press, New York
1982	Petersen Galerie, Berlin
	Sara Hilden Art Museum, Tampere (Aktion)
	Amos Andersen Museum, Helsinki
	Galleria Flaviana, Locarno
1983	Städtische Galerie im Lenbachhaus, München
	Galerie Junod, Lausanne
	Galerie Hermeyer, München
1984	Künstlerhaus Bethanien, Berlin
1985	Galerie Hermeyer, München
	International Museum of Photography at Georg Eastman House, New York
1986	Stedelijk Museum, Amsterdam
	Galerie 666, Paris
	Prix du Jury 1986 (Mois de la Photo Paris)
	Goethe-Institut, Paris
1987	Galerie Photo-Art, Basel
	Musée de Beaux-Arts, Liège
	Ruine der Künste, Berlin
	Institut Français, Köln
	Musée de Liège, Lüttich
	Triennale Internationale de la Photographie, Palais des Beaux-Arts, Charleroi
1988	Galerie Perspektiv, Rotterdam
	Casa de Serralves, Portugal: FOTO PORTO
	Galerie Nowald, Berlin: MIT ZEIT ÜBER ZEIT
	Galerie Bandoin Lebon, Paris: DIETER APPELT

GRUPPENAUSSTELLUNGEN (Auswahl)

1977 VOM TAFELBILD BIS HAPPENING Nationalgalerie Berlin
1979 Hamburger Kunstverein
1980 Symposium International d'Art Performance, Lyon
 Rencontres internationales de la photographie, Arles
1981 BERLIN IN NIZZA, DAAD Berlin
 AUTOPORTRAITS Centre Georges Pompidou, Paris
 PHOTOGRAPHY EUROPE 1 Benteler Galleries Inc., Houston
 ASPECT DE L'ART D'AUJOURD'HUI Musée Rath, Genf
1982 SUITE, SERIE, SEQUENCE Centre Culturel, Nantes
1983 ARS 83 The Art Museum of the Atheneum, Helsinki
 TODESBILDER Städtische Galerie im Lenbachhaus
1984 Kunstlandschaft Bundesrepublik Ludwigsburg
 LA PHOTOGRAPHIE CRÉATIVE À TRAVERS LES COLLECTIONS PHOTOGRAPHIQUES
 CONTEMPORAINES DE LA BIBLIOTHÈQUE NATIONALE Pavillon des Arts, Paris
1985 À L'ÉPOQUE DE LA PHOTOGRAPHIE (Autoportrait), Musée des Beaux-Arts,
 Lausanne, und Akademie der Künste, Berlin
 KUNST NACH 1945 Nationalgalerie, Berlin
 THE WINDOW Fox Talbot Museum of Photography, Lacock Abbey
 ANSICHTEN VOM MENSCHLICHEN KÖRPER Stadtmuseum München
 ELEMENTARZEICHEN Staatliche Kunsthalle, Berlin
 HÄNDE Galerie Kicken-Pauseback, Köln
1986 SELFPORTRAIT-PHOTOGRAPHY National Portrait Gallery, London
 ANDROGYN Akademie der Künste, Berlin
 THÉÂTRE DES RÉALITÉS Musée pour la Photographie, Metz,
 und Palais Tokyo, Paris
1987 AUTORETRATTO – NARCISMO O PROVOCACION Kodak S. A., ayuntamiento,
 Madrid
 WALDUNGEN Akademie der Künste, Berlin
 SIX CONTEMPORARIES FROM BERLIN Hara Museum, Tokyo
 ZEHN-ZEHN Kunsthalle Köln und Berlin
1988 UNE DOUCE INQIÉTUDE Triangle Centre Culturel, Rennes
 AUGENBLICKE Kölnisches Stadtmuseum
 L'IMAGERIE DE MICHEL TOURNIER Musée d'Art Moderne, Paris
 GLANZLICHTER UND SCHLAGSCHATTEN Museum Ludwig, Köln
 MUSÉE D'ART DE LA VILLE DE PARIS
 Museum für Kunst und Geschichte, Freiburg
 SPLENDEURS ET MISERES DU CORPS
 Triennale Internationale de la Photographie
 ZWISCHEN SCHWARZ UND WEISS Neuer Berliner Kunstverein
 CONCEPT ET IMAGINATION
 Stedelijk Museum, Amsterdam im Institut Néerlandais, Paris
 ASPECTS D'UNE COLLECTION Mairie de Paris, Paris Audiovisuel
1989 VANISHING PRESENCE Walker Art Center, Minneapolis
 PHOTOGRAPHY NOW The Victoria + Albert-Museum, London

Bibliographie (Auswahl)

1975 Edition Marzona: Appelt Selbstportrait 1975
1976 Edition Marzona: Appelt Monte Isola
1977 Nationalgalerie Berlin/Neuer Berliner Kunstverein:
 KUNSTÜBERMITTLUNGSFORMEN Vom Tafelbild bis zum Happening
 Galerie Nothelfer: Dieter Appelt DIE SYMMETRIE DES SCHÄDELS
 Kunstmagazin 17. Jahrgang Nr. 1 1977
 Edition Marzona: Appelt AUGENTURM
1978 Silex (Nr. 4), Grenoble: CADAVRE ÉLEMENTAIRE,
 Autor: Gilles Lipovetsky
 Edition Yellow Now: RELATION ET RELATION
1979 Chène/Hachette, Paris: DE CLEFS ET DES SERRURES
 Kunstverein Hamburg: EREMIT, FORSCHER, SOZIALARBEITER?
 Das veränderte Selbstverständnis von Künstlern
 Strache Verlag, Stuttgart: DAS DEUTSCHE LICHTBILD
 Nicolaische Verlagsbuchhandlung, Berlin:
 Appelt ERINNERUNGSSPUR-STATISCHE VIBRATION
 L'Express, Paris, Nr. 1468–1: LES 'ECRIVINS ET LA PHOTOGRAPHIE,
 Autor: Livres
 Verlag Matthes u. Seitz, München: Arthur Rimbaud EINE ZEIT IN
 DER HÖLLE Licht – Spuren (Band 1, Prosa)
1980 Verlag Matthes u. Seitz, München: Arthur Rimbaud
 DAS TRUNKENE SCHIFF (Band 2, Gedichte)
 DuMont Buchverlag, Köln: DUMONT PHOTO 2
1981 Neuer Berliner Kunstverein: Dieter Appelt PHOTOSEQUENZEN,
 PERFORMANCE, OBJEKTE, FILME
 Herscher, Paris: MORTS ET R'ESURRECTION DE DIETER APPELT,
 Autor: Michel Tournier
 Musèe Rath, Genf: ASPECT DE L'ART D'AUJOURD'HUI
 Frölich u. Kaufmann/Künstlerhaus Bethanien: PERFORMANCE –
 EINE ANDERE DIMENSION
 Galerie Springer, Berlin: Appelt TABLEAU OPPEDETTE
 Centre Georges Pompidou: AUTOPORTRAITS PHOTOGRAPHIQUES
 Benteler Galleries, Inc. Housten: PHOTOGRAPHY EUROPE 1
 Creatis Paris, FINE PHOTOGRAPHY Nr. 16
1982 Berlinische Galerie: BERLIN FOTOGRAFISCH – FOTOGRAFIE IN BERLIN
 1860–1982
 Kulturhuset Stockholm: GEFÜHL UND HÄRTE
 Cliche, Brüssel: QUESTION DE VIE ET DE MORT,
 Autor: Patrich Roegiers
1983 Rencontres Art & Cinema, Quimper: ALLEMAGNE ANNES 80
 Städtische Galerie im Lenbachhaus München:
 Dieter Appelt PITIGLIANO 1982
 Paris: PHOTOGRAPHIES Nr. 1
 Atheneum, Helsinki: ARS 83
 Künstlerhaus Bethanien, Berlin: UMFELD BETHANIEN
1984 Edition Jürgen Schweinebraden: DIETER APPELT
 Paris: PHOTOGRAPHIES Nr. 4
 Deutscher Künstlerbund: KUNSTREPORT 2
 Galerie Springer, Berlin: SORANO 1/BETHANIEN 2
 Les collections de la Bibliothèque Nationale, France:
 15 ANS D'ENRICHISSEMENT, Autor: Jean-Claude Lemagny

1985	Frölich & Kaufmann/Neuer Berliner Kunstverein: ELEMENTARZEICHEN
	Paris: PHOTOGRAPHIES Nr. 7 u. Nr. 8
	KUNSTREPORT 3
	Verlag C. J. Bucher, München/Luzern, Museum für Kunst und Kulturgeschichte der Stadt Dortmund: DAS AKTFOTO Ästhetik, Geschichte, Ideologie
	Musée Cantonal des Beaux-Arts, Lausanne: l'autoportrait
1986	Prestel Verlag, München: DAS AUTOMOBIL IN DER KUNST
	Picus Verlag, Wien: DER HANG ZUR VERWILDERUNG
	Noordstrarfonds V. z. W. de Gendenaar: OFF OFF Festival 86
	Musèes de la Ville de Paris: MOIS DE LA PHOTO 'A PARIS EUROPEAN PHOTOGRAPHIE Nr. 27
	Musèe pour la Photographie Metz: THEATRE DES REALITES
	Centre National de la Photographie, Paris: LE NU (Photo-Poche)
1987	National Portrait Gallery, London: SELF-PORTRAIT PHOTOGRAPHIE 1840–1980
	Akademie der Künste, Berlin: WALDUNGEN. DIE DEUTSCHEN UND IHR WALD
	Hara Museum of Contemporary Art, Tokyo: SIX CONTEMPORARIES FROM BERLIN
	Dietrich Reimer Verlag, Berlin/Neuer Berliner Kunstverein: ANDROGYN
	Kunsthalle Köln/Neuer Berliner Kunstverein: ZEHN: ZEHN EUROPEAN PHOTOGRAPHY Nr. 30
	Musée d'Art Moderne, Liège: DIETER APPELT Photographies
1988	Musée d'Art Moderne de la Ville de Paris: L'IMAGERIE DE MICHEL TOURNIER
	Kulturhuset, Stockhom: VIDEO-KUNST – FRANKRICKE VÄSTYSKLAND
	Berlinische Galerie/Museum für Kunst, Photographie & Architektur, Martin-Gropius-Bau: ZWIESPRACHE Photographen sehen Künstler
	Vista Point Verlag: AUGENBLICKE Das Auge in der Kunst des 20. Jahrhunderts
	Triennale Internationale de la Photographie, Fribourg/Musèe d'Art Moderne de la Ville de Paris: SPLENDEURS ET MISÈRES DU CORPS
	Museum Ludwig/Edition Braus: L. Fritz Gruber GLANZLICHTER UND SCHLAGSCHATTEN
	Museum für Kunst und Geschichte, Freiburg: MUSÉE D'ART DE LA VILLE DE PARIS
	Casa de Serralves, Portugal: FOTO PORTO
	Neuer Berliner Kunstverein: ZWISCHEN SCHWARZ UND WEISS
	Institut Néerlandais, Paris: CONCEPT ET IMAGINATION
	Mairie de Paris, Paris Audiovisuel: ASPECTS D'UNE COLLECTION
1989	Walker Art Center, Minneapolis: VANISHING PRESENCE
	The Victoria + Albert-Museum, London: PHOTOGRAPHY NOW
	Photography Magazine Perspektief No. 34 Rotterdam/Nederland PHOTOGRAPHY & SCULPTURE
	Wolkenkratzer, Januar 1989 KUNST MIT PHOTOGRAPHIE HEUTE